M. A. Fortin

TEXTE JACQUES DE ROUSSAN

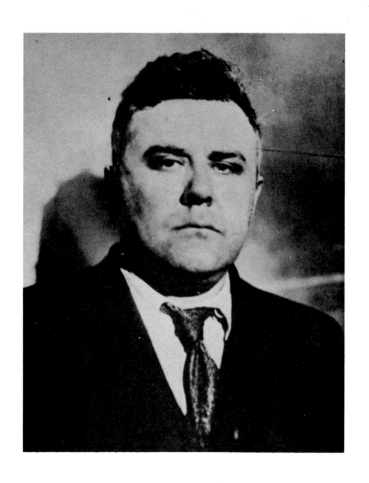

COLLECTION

SIGNATURES

Directeur André Fortier

ÉDITIONS

marcel broquet

Casier postal 310 — LaPrairie, Qué.
J5R 3Y3 — (514) 659-4819

Copyright Ottawa 1982
Éditions Marcel Broquet Inc.
Dépôt légal — Bibliothèque du Québec
4e trimestre 1982

ISBN 2-89000-064-8

INTRODUCTION

Marc-Aurèle Fortin, c'est presque un mystère. En effet, comment ce peintre, aujourd'hui adulé et considéré comme l'un des plus grands paysagistes du Canada, a-t-il pu vivre presque dans la clandestinité, refusant les entrevues et menant une vie de bohème qui a miné sa santé? Comment a-t-il pu peindre les tableaux magnifiques qu'on connaît alors que lui-même était un personnage sans éclat, souvent déguenillé et d'apparence frustre? En fait, sans l'intervention de la presse, il serait probablement mort dans un taudis, lui dont les musées, galeries et collectionneurs s'arrachaient dans le même temps les œuvres les plus diverses, comme dans un encan permanent.

Et la critique? Parlons-en un peu des critiques qui n'ont souvent vu en lui qu'un barbouilleur naïf même si plusieurs pensèrent qu'il laisserait derrière lui une œuvre de grande envergure. Il a eu autant d'adversaires méprisants que d'amis enthousiastes. On a dit de lui qu'il était un naïf, un puéril, un illustrateur, un peintre pour bourgeois, un décorateur, un folkloriste, un académicien, et j'en passe. Dans les journaux, on ne lui a pas ménagé les éreintements, avec ou sans sourire, et on revenait régulièrement sur la platitude de ses sujets. À vrai dire, à la décharge des «experts», il faut rappeler que l'expressionnisme abstrait était alors à la mode et qu'on ne jurait que par l'avant-gardisme à outrance. Mais qu'aurait pu faire Fortin, à l'âge de 52 ans, au retour d'Europe d'Alfred Pellan en 1940, alors qu'il avait déjà derrière lui non seulement sa période des grands arbres, mais une carrière déjà bien remplie?

Quand on pense à Fortin, il ne faut pas oublier le climat artistique dans lequel il a vécu ses meilleures années de production. En gros, il est de la génération du Groupe des Sept, il est le cadet de Suzor-Coté et de la «bande des Parigots», ces peintres du Québec qui sont allés chercher en France le renouvellement d'une inspiration devenue sclérosée par l'académisme et aussi par la photographie qui prétendait prendre la place de la peinture, il est devenu peintre contre la volonté de son père, il avait en horreur le non-figuratif, il aimait vivre au jour le jour... bref, le vrai type du «rapin». L'image qu'il a laissée de lui est plus celle d'un peintre maudit que d'un artiste épanoui. Dans un article rédigé dans *le Petit Journal*, édition du 23 octobre 1966, Paul Gladu s'insurge contre les détracteurs de Fortin et déclare que ce dernier «fut l'un des premiers à s'affranchir de notre tradition naturaliste».

De leur côté, les tenants et admirateurs de Fortin ont parfois eu l'éloge dithyrambique, souvent aveugle, rarement équilibré. On a dit qu'il était un «grand seigneur», une «bombe atomique», un «Merlin l'enchanteur», pour ne citer que les expressions les plus souvent employées dans son cas. Et ce peintre, qui datait rarement ses œuvres et oubliait souvent de les signer, était aussi indifférent aux sarcasmes qu'aux éloges. Dans les faits, la carrière de Fortin — la vraie, celle qui compte et qui est restée valable — a duré environ 35 ans, soit de 1920 — il avait 32 ans — jusqu'en 1955, année où il abandonna ses pinceaux par suite de l'aggravation de son état de santé. Même si, par la suite, il se remit à peindre, l'ardeur n'y était plus même si le talent refaisait parfois surface.

1937

Ses vastes toiles où le coloris se précipite en rafale restent très belles, assurément, et quiconque les verrait pour la première fois en aurait une véritable révélation, — de quoi reposer des conventions picturales, de quoi fouetter le rêve dans des directions nouvelles...

Il y a là-dedans du lyrisme plein d'exubérance, des visions prestigieuses, une violence de couleurs primitives et tourmentées qui évoquent les contes à l'allemande.

La Presse, 16 octobre 1937, p. 54

1963

La moindre scène, fut-elle celle d'un port, une rangée de maisons à Sainte-Rose, une vue d'Hochelaga, un bouquet d'ormes, prenait une allure magique et grandiose. Le noir, comme dans certains tableaux expressionnistes, courait nerveusement et rageusement à travers la couleur disposée en plaques rutilantes. Les nuages rebondissants s'accumulaient d'une manière menaçante sur des maisons qui retenaient encore du soleil...

Paul Gladu, «La 'bombe atomique' de la peinture canadienne», Le Petit Journal, Montréal,
22 décembre 1963, p. 35

1970

Pour les amateurs de catégories, disons que Fortin est un peintre exclusivement figuratif qui se situe du côté des romantiques, des expressionnistes et des fauves; c'est avant tout un coloriste qui aime les couleurs vives et les rapprochements hardis de tons. Il s'est surtout cantonné dans le paysage et a peu peint le visage humain... mais ce solitaire, cet ermite, préférait les choses, le sol remué par l'homme ou la nature bouleversée par les saisons, parce que celles-ci parlaient peut-être à son cœur avec plus d'éloquence.

Paul Dumas, «Marc-Aurèle Fortin», l'Information médicale et paramédicale, Montréal, 5 mai 1970

1976

La maison, c'est l'antre maternel. Chez Fortin, elle s'accroche au sol et ressemble à ces racines énormes tordues comme des veines qui s'enfoncent dans la terre. Enracinement, la maison est l'identification à la continuité, à l'appartenance. Lieu de l'homme, elle occupe dans son intégration à l'Univers, la place que doit occuper l'Homme.

Jean-Claude Leblond, «Rétrospective Fortin», Le Devoir, Montréal, 11 décembre 1976

Les débuts d'une vocation

Marc-Aurèle Fortin est né le 14 mars 1888, à Sainte-Rose, au nord de Montréal, village qui était alors en pleine campagne et aux antipodes de la grande ville toute proche; Suzor-Coté en explora également les chemins et les champs. C'était un vrai paradis rural et c'est là que le jeune Fortin ressentit cet amour de la nature qu'il communiqua dans ses tableaux. Son père, l'avocat Thomas Fortin, deviendra juge par la suite; homme d'une grande sévérité, il ne comprendra jamais Marc-Aurèle qu'il ira même jusqu'à déshériter pour, cependant, lui laisser quand même à sa mort un intéressant pécule.

À Montréal, le futur peintre étudie les beaux-arts aux cours du soir du Monument National avec Edmond Dyonnet, de 1903 à 1905, et à l'École du Plateau avec Ludger Larose jusqu'en 1908. Il y remportera plusieurs prix de dessin. Il a 20 ans quand il secoue pour de bon la tutelle de son père afin de se lancer dans la peinture qu'il sent être sa véritable vocation. Mais, sans le sou, il doit gagner sa vie et travaille d'abord dans un bureau de poste à Montréal puis gagne l'Ouest où il sera employé de banque à Edmonton, en Alberta, puis fera mille et un métiers peu intéressants à ses yeux mais suffisamment rémunérateurs pour qu'en 1911, il parte aux États-Unis, d'abord à Boston, puis à New-York où il aura comme professeurs des peintres comme Tarbell, Timmons, Vanderpoel et Alexander. Il se rend ensuite à Chicago où il étudiera à l'Art Institute et subira l'influence des Anglais Alfred East et Bragwin ainsi que de l'Espagnol Bastida y Sorolla. Cette influence l'éloignera par la suite des peintres européens mais pas avant qu'il n'ait eu le temps d'épuiser celles de Corot, de l'École de Barbizon et de l'Impressionnisme rapporté de France par Suzor-Coté.

À son retour des États-Unis et jusqu'en 1920, Fortin peindra des tableaux qu'on a qualifiés d'académiques; en réalité des œuvres de style impressionniste ou fauve, décrivant déjà les thèmes qu'il illustrera toute sa vie: scènes au bord de l'eau avec des ciels à la Monet ou encore des vieilles maisons (déjà!) où la couleur est traitée à la manière des Fauves. Le peintre n'a pas encore véritablement trouvé sa voie et cherche entre diverses influences une façon de s'exprimer. Cette période qui ne laissera aucun tableau vraiment marquant reflète son indécision; en fait, c'est une période d'exploration des thèmes qu'il exploitera le plus souvent concurremment: les arbres, les maisons, les scènes portuaires et, à partir de 1940, les barques de Gaspésie.

Portrait d'homme, avant 1920
Huile sur toile, 32,1 x 24,3 cm
Musée du Québec

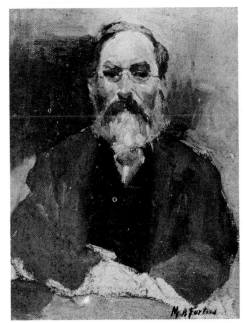

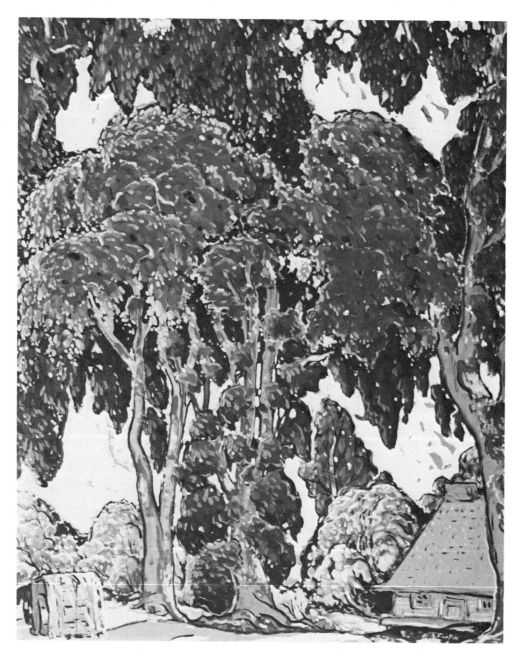

Ombres d'été, vers 1922, huile sur masonite, 121,8 x 99,1 cm
Musée du Québec

Étude à Sainte-Rose, vers 1921
Huile sur carton, 24 x 26,4 cm
Musée du Québec

Bouleaux en hiver, 1923
Huile sur carton, 55,2 x 55 cm
Collection particulière

Le Saint-Laurent, l'hiver, 1918, huile sur panneau, 35,5 x 45,7 cm
Collection particulière

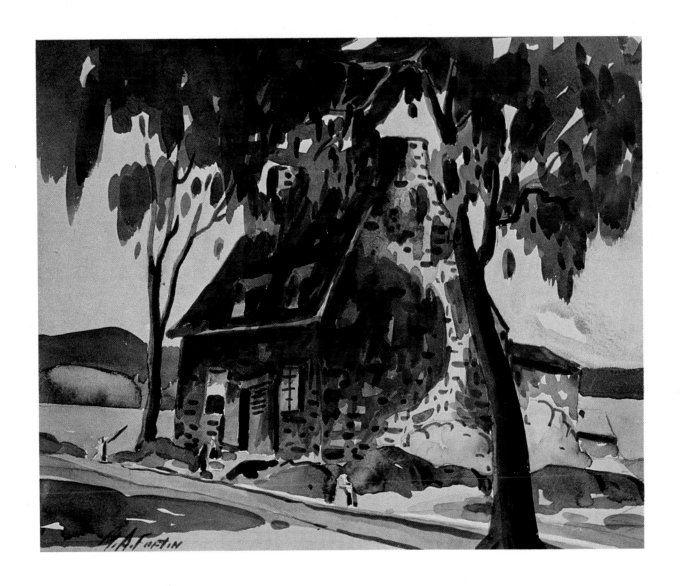

Maison de pierre au bord de l'eau, vers 1922, aquarelle, 25,7 x 33 cm
L'Art français, Montréal

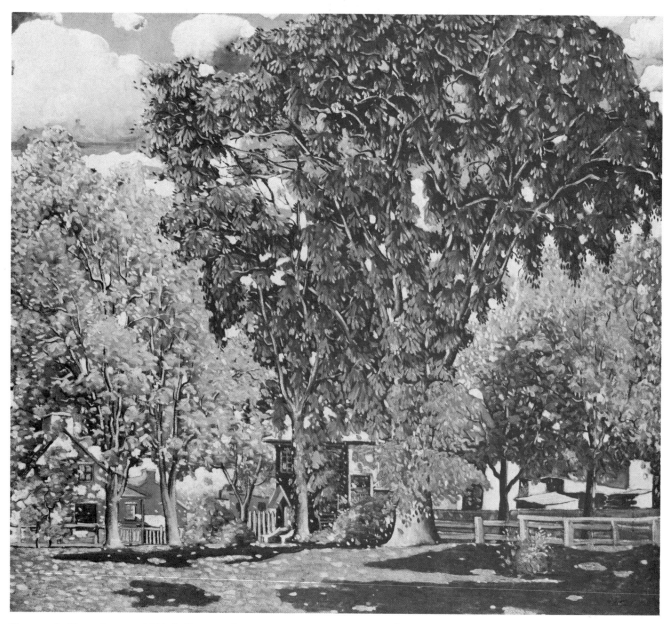

Paysage à Ahuntsic, vers 1924, huile sur toile, 121,9 x 139,7 cm
Galerie Nationale du Canada

La période des grands ormes

En 1920, à l'âge de 32 ans, il aurait fait un voyage en Europe dont on ne sait pas grand-chose si ce n'est qu'il aurait étudié à Londres et à Paris. Comme à d'autres moments de la vie de Fortin, les dates et même les faits ne sont jamais certains car lui-même s'est trompé plusieurs fois dans les souvenirs qu'il en avait gardés. On croit qu'il en a ramené quelques fusains et aquarelles décrivant notamment des paysages de Hollande et de Venise.

C'est à partir de cette date qu'il semble prendre d'un seul coup son envol comme en réaction avec ce qu'il aurait vu lors de son voyage en Europe. À bicyclette, engin de locomotion qu'il affectionne particulièrement et dont il usera partout au Québec tant que ses jambes le supporteront, il parcourt l'île de Montréal et ses environs, découvre le port et le mouvement des bateaux, explore les ciels nordiques, tant urbains que campagnards, s'intéresse à l'âme des vieilles maisons et à la poésie des frondaisons. Sur la toile ou le papier, il reprend les visions traditionnelles des peintres paysagistes mais les transpose avec son génie propre, dans une lumière dense et des coloris souvent contrastants. Il essaie avant toute chose, dès cette époque, d'exprimer le caractère des maisons de l'homme au sein de l'environnement, la beauté altière et fugitive des grands ormes au feuillage lumineux, l'agitation du port de Montréal qui est au cœur du développement urbain. Partout des ciels qui vibrent en fonction du sujet et cette impression de valeur temporelle qu'il donne à toutes les œuvres de cette période. Déjà, on dirait qu'il est pressé, qu'il veut saisir dans l'instant une atmosphère portant en elle tout un vécu, preuve de maturité montrant qu'il a déjà suffisamment de recul pour approfondir sa vision.

C'est à cette époque également que commence sa période des grands ormes, arbres majestueux dont il fera un certain nombre de versions à l'huile et à l'aquarelle. Il les intègre dans un paysage qu'ils dominent ou qu'ils encerclent, aux environs de Montréal et surtout à Sainte-Rose dont les vieilles maisons accompagnent l'habitat traditionnel qu'elles symbolisent. Il peint des ormes comme s'ils étaient le symbole même de la vie et de l'écoulement du temps. Pratiquement dans la misère, il n'en peignait pas moins avec ardeur et étalait ses couleurs avec passion. Il va chercher dans chaque changement de saison une palette toujours renouvelée où les verts, les jaunes, les rouges et les bruns dominent, les verts notamment qui, depuis le vert tendre jusqu'au vert foncé, rutilent dans la lumière ambiante, tandis que les maisons assoupies veillent dans des tonalités souvent plus sourdes et apportent un contraste reposant, tant par leurs formes que par leurs coloris, à l'ensemble de la scène. Fortin ne se lasse pas de peindre ces paysages et il le fera presque sans discontinuité jusqu'en 1934.

À la fin des années 20, «à Sainte-Rose, on parlait beaucoup de ce peintre bon enfant. Les gens s'amusaient à voir cette grande silhouette dépenaillée pédaler sur son vélo rafistolé. Il était sympathique à tout le monde. Si son interlocuteur savait s'y prendre, il était presque certain de s'en aller avec une œuvre de l'artiste». Tel est le portrait que trace de lui Hugues de Jouvancourt dans sa monographie de Marc-Aurèle Fortin, en 1968.

En faisant la navette entre Sainte-Rose et Piedmont, dans les Laurentides, pendant cette période, Fortin accumule de véritables chefs-d'œuvre, les uns de format imposant, les autres plus modestes

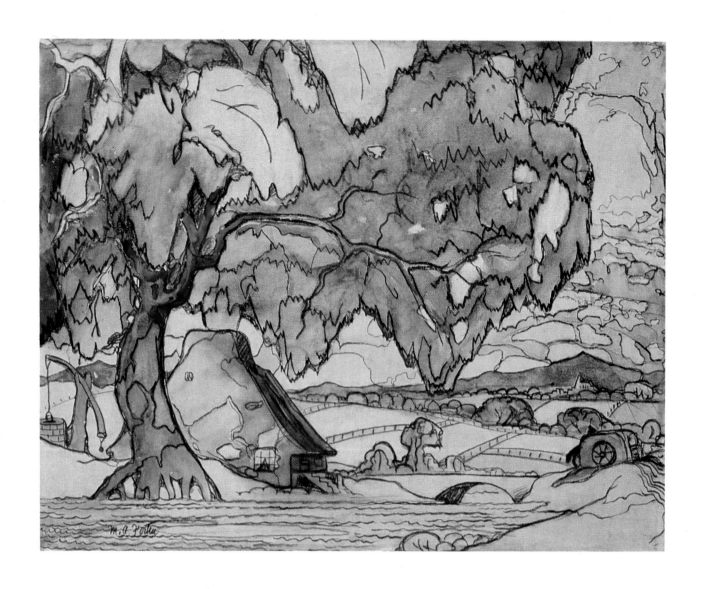

Maison et grand arbre, vers 1922, aquarelle, 26,6 x 33 cm
L'Art français, Montréal

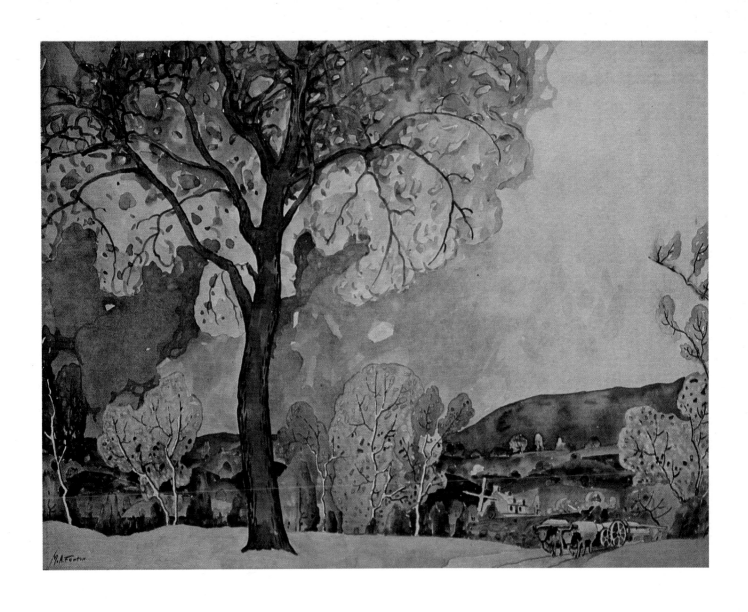

L'automne à Hochelaga, vers 1922, aquarelle, 55 x 70 cm
Collection particulière

qui sont parfois des pochades mais qui rappellent, par l'esprit même qui a prévalu à leur création, celles d'un Tom Thomson, avec la différence que Fortin décrit un paysage habité par l'homme et le temps alors que le premier s'en tenait aux paysages solitaires du nord de l'Ontario, sans durée définie et en liaison directe avec l'espace. Il décrit avec amour un monde qu'il sent envahi et menacé dans sa substance même par un nouveau mode de vie, comme si lui-même l'était également en tant que personne physique et spirituelle. Il veut porter témoignage de ce qui est encore visible dans ce havre de nature que sont encore la banlieue de Montréal et les Laurentides.

1964

Fortin possède un style très personnel et un coloris extraordinaire. Ce qui m'émerveille chez lui, c'est cette fantastique capacité de renouvellement. Il y aurait toute une étude à faire sur ses arbres, Il en a peint des centaines et pas un n'est pareil. Même chose pour ses ciels. Si on les isole du reste du tableau, on y retrouve parfois du non-figuratif aussi fort que chez Borduas.

Jean-Pierre Bonneville, cité par Anne Gourd, «Marc-Aurèle Fortin au nord-ouest canadien», Actualité, Montréal, avril 1964, p. 23

Le plus extraordinaire de l'aventure picturale de Fortin est d'avoir inconsciemment poussé, au-delà du possible, l'épopée merveilleuse de l'impressionnisme des Monet, des Sisley et des Pissarro. Comme eux, il a travaillé face au motif; comme eux, il est resté collé à sa province, œuvrant sans relâche et ne prêtant qu'une oreille distraite aux âneries et aux pseudo-critiques d'art encroûtés dans une double couche d'insignifiance et de couardise.

Jean-Pierre Bonneville, «On redécouvre ce paysagiste génial des années 1920», Le Droit, Ottawa, 25 avril 1964

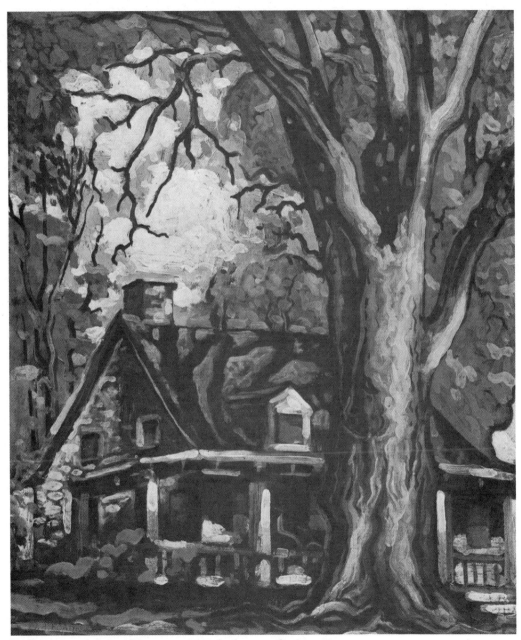

Vieille maison à Sainte-Rose, vers 1937, huile sur toile, 61 x 51 cm
Collection Claude Courcy

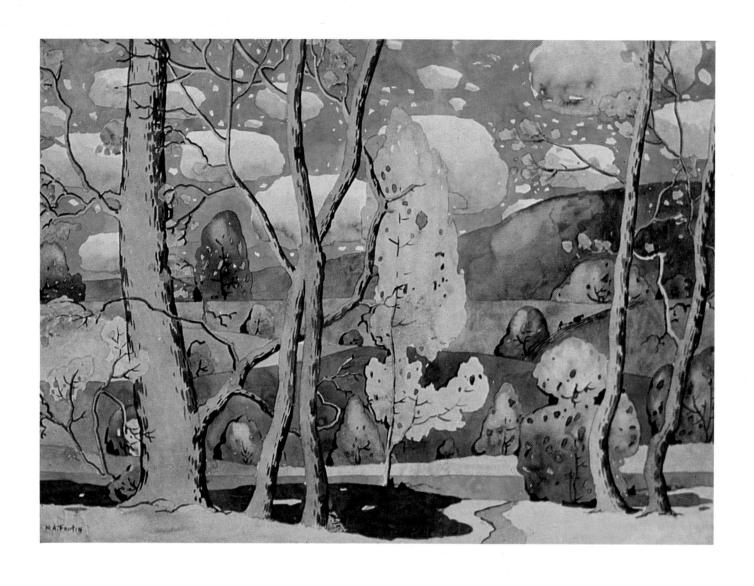

Paysage d'automne, vers 1923, aquarelle, 60,9 x 81,2 cm
Collection Jean Allaire

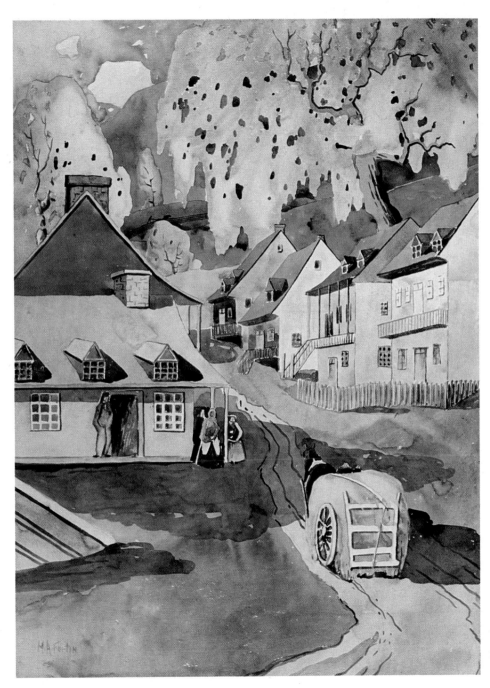

Village en automne, vers 1923
Aquarelle, 76,2 x 58,4 cm
L'Art français, Montréal

Hochelaga et le port de Montréal

Sa mystique des grands ormes ne l'empêche pas de peindre Montréal et surtout le quartier de Hochelaga, mais vu de loin. Tous ces clochers, ces maisons, ces arbres, ces usines, le mont Royal à l'arrière-plan, il les voit depuis la rive nord du Saint-Laurent, de l'autre côté du fleuve, et il s'efforce d'en embrasser d'un seul coup toute la complexité, tout en dégageant le maximum de beauté, sans s'attarder aux misères et aux défauts inhérents à la grande ville. Il les ignore. Il travaille un peu à la manière des peintres topographiques anglais qui, tout en cherchant l'exactitude de la scène paysagée, n'en avaient pas moins une vision artistique qui, dans leur cas, frôlait souvent le romantisme. Fortin devient, bon gré mal gré, un romantique sans le vouloir. Par contre, les personnages dont il meuble parfois ses tableaux sont comme effacés, impersonnels et ne semblent pas vraiment se détacher dans leur environnement ou plutôt ne vivent pas à la même échelle temporelle.

Techniquement, il fait œuvre d'un grand coloriste et développe une manière «éponge», c'est-à-dire que ses arbres donnent l'impression d'avoir été peints avec une éponge et d'ouvrir des fenêtres de ciel dans le feuillage.

Cette découverte du panorama montréalais, vu de

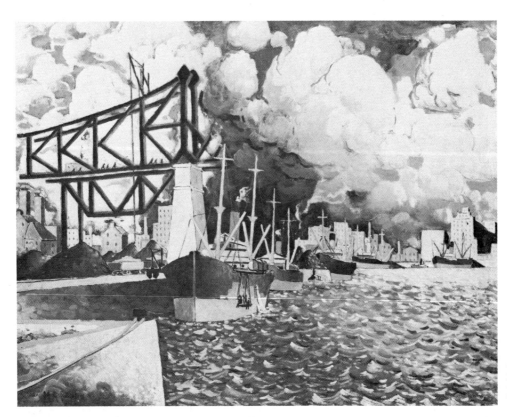

Incendie au port de Montréal, vers 1930
Huile sur toile, 88,2 x 115,5 cm
Galerie Nationale du Canada

20

loin, ne l'incite pas spécialement à pénétrer au cœur de la métropole, comme s'il en avait peur. Il lui faut la totalité du ciel et un certain recul psychologique: il se sent comme impuissant à décrire l'ombre des rues où les maisons s'entassent. Il lui faut du soleil et une ouverture vers l'infini, vers un au-delà physique, un point de fuite dans l'espace. On retrouve ce point de fuite dans ses tableaux du port de Montréal qu'il commencera de faire vers 1927, peut-être sous l'influence d'Adrien Hébert dont on connaît la passion pour la vie interne de la ville et pour ses descriptions des activités portuaires. Les deux artistes sont de la même génération. Hébert est né en 1890 et décé-dera en 1967; il aura les mêmes professeurs à Montréal que Fortin et dans les mêmes années. Ils se connaissent donc fort bien et, malgré l'attirance que Hébert sent envers la France où il est né et où il a fait trois séjours d'études, les deux hommes avaient bien des points en commun, tout en étant fort différents l'un de l'autre dans l'interprétation des mêmes sujets qu'ils choisissaient. Les scènes portuaires des deux peintres n'ont pas du tout le même esprit: Fortin recherche le côté lyrique de la scène décrite en insistant sur la poésie des ciels, de l'eau, des bateaux en attente, tandis que Hébert est plus descriptif et plus «social». Fortin donne l'impression de rêver et Hébert celle de vivre.

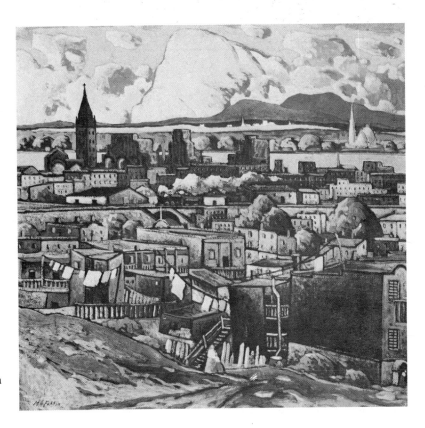

Paysage d'Hochelaga, vers 1931
Huile sur panneau, 50,2 x 71,1 cm
Galerie Nationale du Canada
(Legs Vincent Massey, 1968)

21

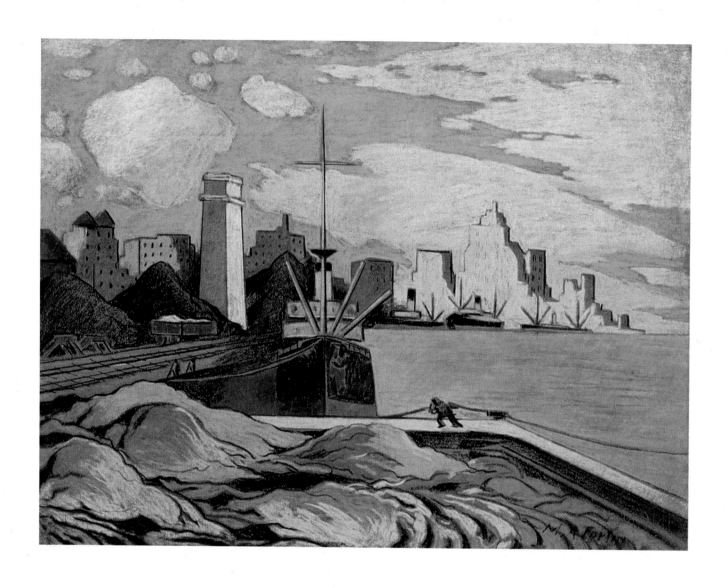

Port de Montréal, vers 1927, pastel, 45,7 x 60,9 cm
L'Art français, Montréal

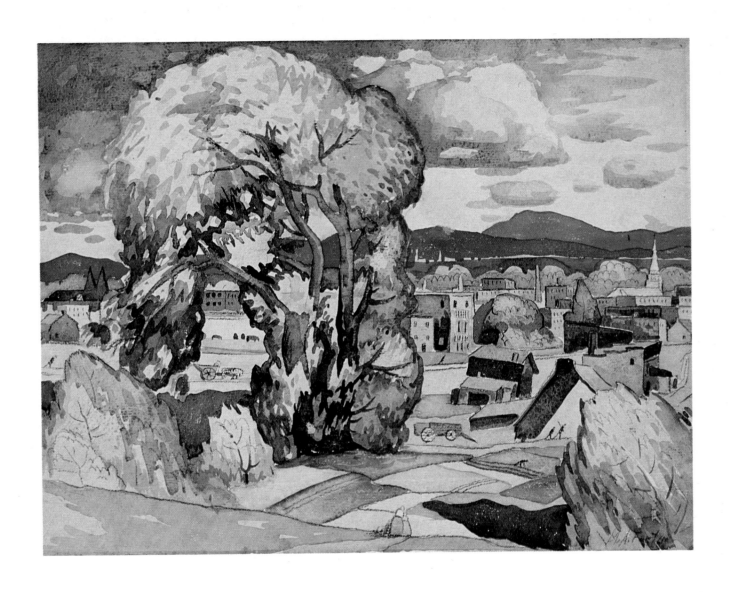

Hochelaga, vers 1930, aquarelle, 36,8 x 49,5 cm
L'Art français, Montréal

1940

Particulièrement intéressants sont quelques petits tableaux à l'huile qui diffèrent grandement de ce qu'il a déjà exposé. Ce sont des paysages et des ciels représentés avec beaucoup de liberté et de simplicité. On remarque, entre autres, un intéressant effet de ciel et de fumée dans le port de Montréal, une heureuse étude de lumière et de perspective d'une vue de Montréal prise de l'autre côté du fleuve, et un effet harmonieux de luminosité et d'ombre dans un tableautin d'une maison blanche.

The Montreal Star, 18 octobre 1940

1945

Fortin est le peintre des grands ormes verts, branchus, feuillus, majestueux, qui ombragent nos routes, nos rues, nos champs, nos pâturages, des ormes robustes, puissants, élevés, dont les innombrables rameaux s'étendent au-dessus de quelque vieille maison au bord de la route qui passe à côté et qui s'éloigne à travers les terres comme une tranquille rivière. Le peintre a vu la majesté de ces grands arbres, leur forme harmonieuse, décorative, et il s'est efforcé de les faire revivre sur ses toiles. Il y a certes admirablement réussi.

Albert Laberge, Journalistes, écrivains et artistes, *édition privée, tirage: 75 exemplaires, Montréal 1945.*

1948

Il a visité de fond en comble la Gaspésie avec ses eaux, ses bateaux, ses falaises, ses villages et ses hautes collines et, dans le style hardi qui lui est propre, en a rapporté des tableaux d'une grande vigueur...

De Montréal, il présente l'un de ses sujets favoris: le quartier d'Hochelaga avec son mélange de maisons, usines, clochers d'église et locomotives fumantes, avec le mont Royal quelque part à l'arrière-plan.

The Gazette, 16 octobre 1948, Montréal

1964

Il a souvent choisi des violets mélancoliques pour ses villes, mais il a utilisé des verts tendres, joyeux, pour traduire son attachement aux frondaisons naissantes, à une nature particulièrement vigoureuse. Posées en touches arrondies, ces taches de couleurs, dotées d'un pouvoir dynamique, recréent l'illusion d'un feuillage vibrant dans l'air ambiant ou dans le vent.

Laurent Lamy, «Marc-Aurèle Fortin au Musée», *Le Devoir, Montréal, 30 mai 1964*

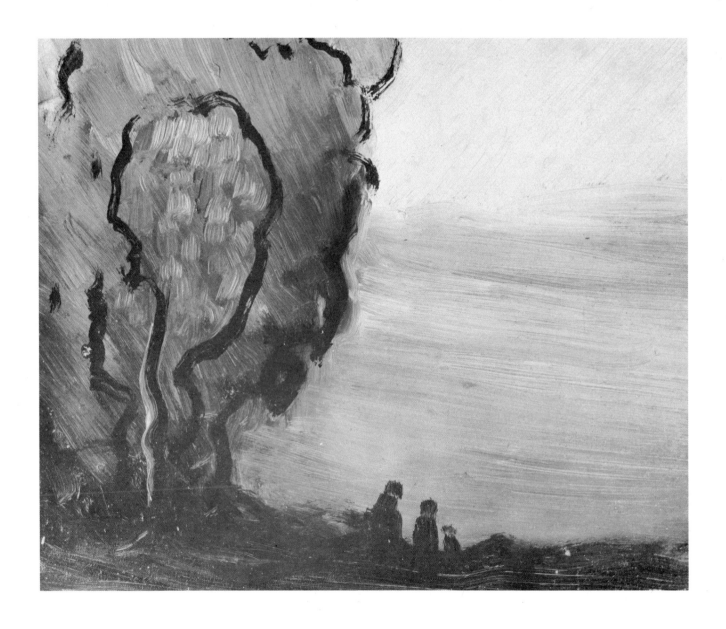

Crépuscule, vers 1928, huile sur carton, 17,7 x 21,6 cm
Collection particulière

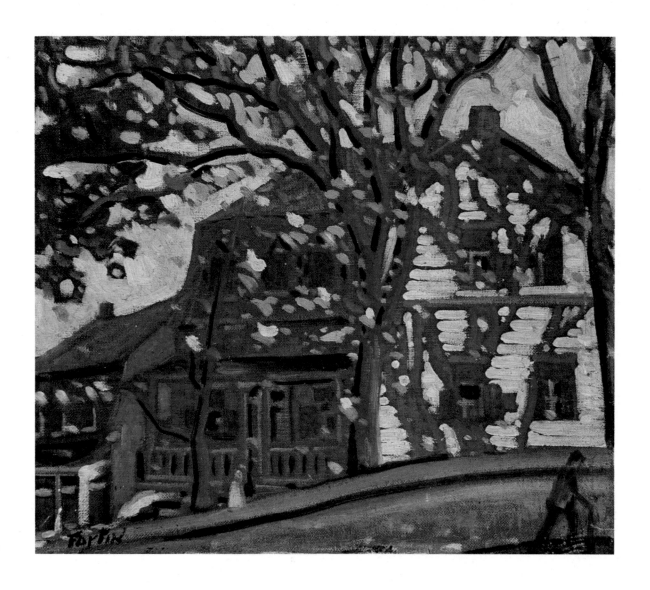

Rue Principale à Sainte-Rose, vers 1930, huile sur toile, 38,2 x 43,2 cm
Musée du Québec

26

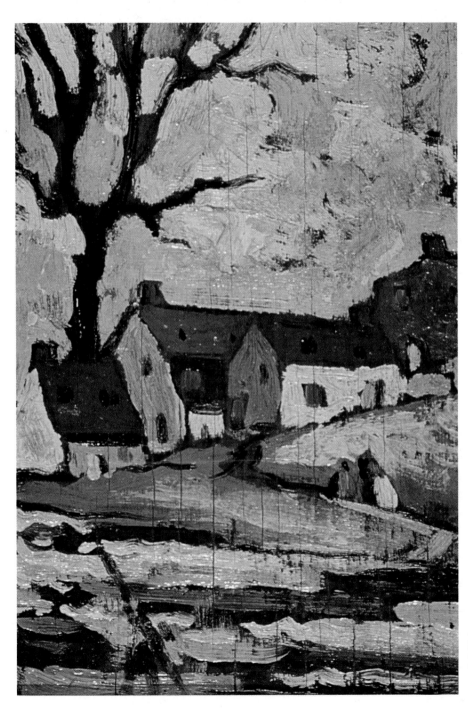

Ferme à Sainte-Thérèse, vers 1930
Huile, 19 x 12,7 cm
Collection particulière

Premières expositions et séjour en France

Tout en suivant le développement du port de Montréal et ses activités, comme par exemple la construction du pont Jacques-Cartier, Fortin continue de s'inspirer de la nature québécoise. Par contre, on ne parle pratiquement jamais de lui dans les journaux. À vrai dire, il n'expose pas encore au Québec. En 1929, il aura une première exposition à Chicago et une autre à Pretoria, en Afrique-du-Sud, l'année suivante. Donc aucune retombée dans le public jusqu'à son exposition chez Eaton, en 1936, année à laquelle remontent les premiers articles qui lui sont consacrés dans la presse. Il aura 46 ans à cette époque, c'est-à-dire déjà toute une

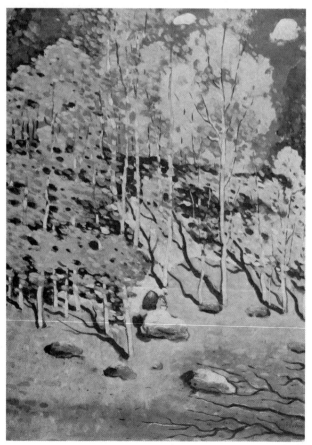

carrière derrière lui. Jusqu'à ce moment-là, seule la Galerie Morency à Montréal prenait de ses tableaux qu'il vendait à un prix très bas. Il s'en défaisait pour presque une bouchée de pain, croyant vendre plus de cette manière. Comme il était toujours sans le sou, il prenait comme support les matériaux les plus divers, matériaux de récupération qui ont ainsi eu l'honneur de préfigurer l'art pop et de recevoir sur leurs surfaces de véritables petits chefs-d'œuvre. En fait, peu nombreux sont les grands tableaux à l'huile sur toile qu'il a composés durant sa vie. Aujourd'hui, les collectionneurs se les arrachent; par contre l'aquarelle domine son œuvre et les admirateurs de Fortin peuvent se rabattre dessus sans déchoir puisqu'on y trouve, dans toutes ses périodes, des œuvres de grande classe.

Il s'intéresse aussi à la gravure et commencera à en faire dans l'atelier d'Adrien Hébert, à la fin des années 20: des eaux-fortes représentant des vues de Montréal et du quartier Hochelaga. Il arrivait à vendre aussi ses gravures mais avait du mal à joindre les deux bouts.

Son père, le juge Thomas Fortin, meurt en 1934 et laisse malgré tout en héritage à son fils Marc-Aurèle un dixième de la succession, soit environ 50 000$, petite fortune à l'époque. Ainsi libéré des soucis quotidiens, Fortin prend la décision de partir pour l'Europe pendant presque un an. Il arrive d'abord à Paris, puis visite la Normandie, la côte d'Azur et l'Italie. Il en rapportera un certain nombre d'esquisses qui serviront de base à des tableaux

Paysage d'automne, vers 1935,
Huile sur toile, 73,4 x 53,8 cm
Galerie Nationale du Canada

plus importants qu'il peindra sur chevalet, comme des scènes de Paris ou de Venise, où l'on sent peu l'influence qu'il aurait dû subir de la peinture française de cette époque. Par contre, de ce voyage il rapportera une technique nouvelle pour lui, celle de peindre sur fond noir, couleur complète par elle-même et qui autorise de grands contrastes. Cette manière l'emballera mais, aux dires de certains, fera glisser son œuvre jusqu'alors éblouissante vers une forme d'imagerie.

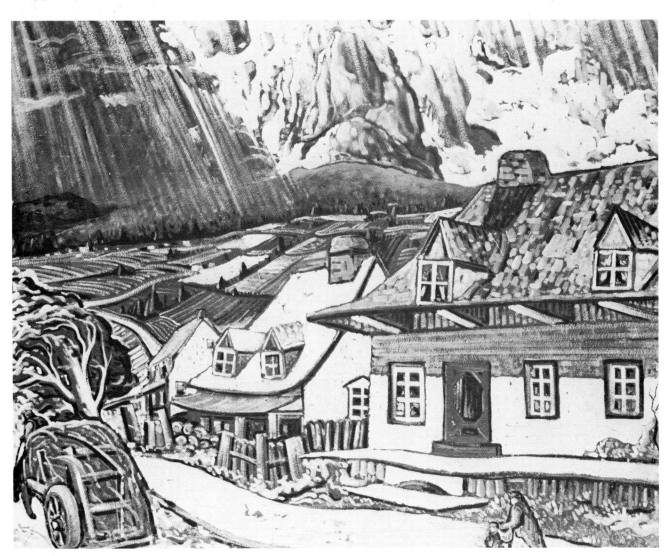

À la Baie-Saint-Paul, 1939, huile sur carton, 98 x 120,6 cm
Musée du Québec

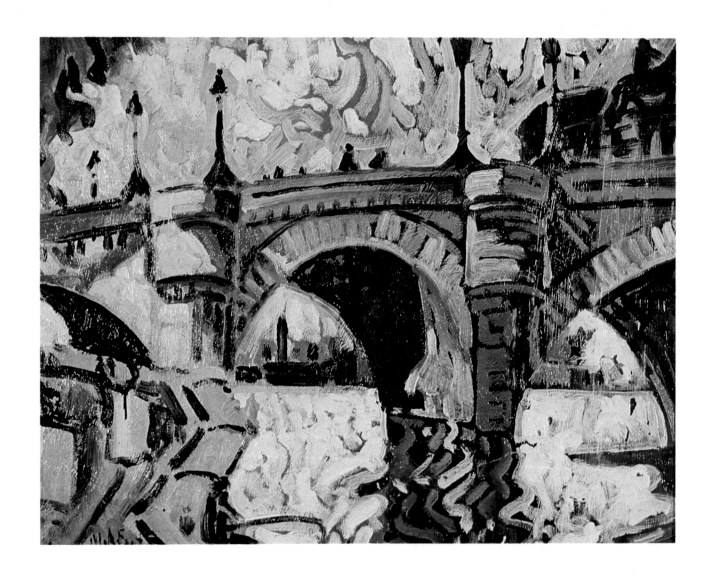

Pont de Paris, vers 1936, huile sur fond noir, 25 x 35 cm
Collection particulière

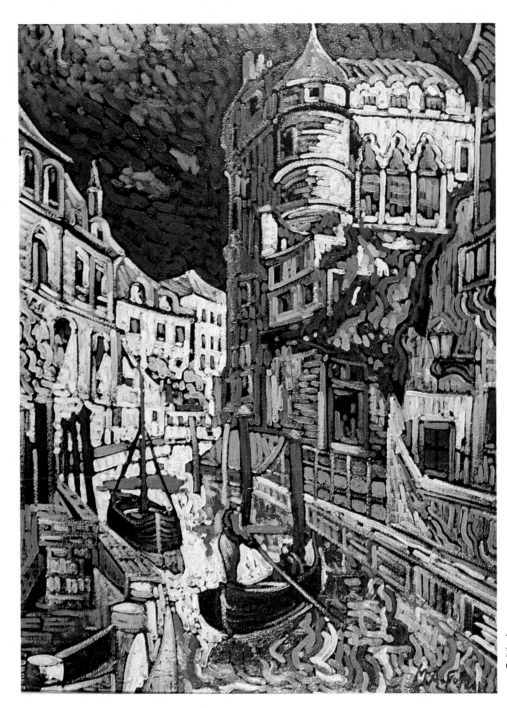

Vue sur Venise, vers 1936
Huile, 78,7 x 58,4 cm
Collection particulière

1949

La luminosité, la transparence des tons, la virtuosité de la touche qui se dégagent de ses aquarelles en font des œuvres remarquables. Elles rappellent Signac en certains points. Sans chercher, d'ailleurs, comparaison à une école étrangère, Marc-Aurèle Fortin est le peintre par excellence des paysages canadiens, de toute leur grandeur comme de toute leur poésie, qu'il s'agisse des montagnes laurentiennes, des vallonnements gaspésiens ou des pittoresques maisons d'habitants.

Jean David, «Marc-Aurèle Fortin, peintre du terroir», *Qui?, Montréal, Vol. I, No 3, décembre 1949, p. 8*

1961

En 1940, date du retour de Pellan, Fortin a cinquante-deux ans, comment pourrait-il se mettre à peindre le monde de demain? Se hisser à l'avant-garde, oublier le passé pour inventer le futur? Il lui faut maintenant fuir Montréal qui change trop rapidement et qui ne saurait continuer à l'inspirer. C'est en Gaspésie ou ailleurs, là où la civilisation industrielle et citadine n'a rien touché qu'il se retrouvera lui-même.

Jean-René Ostiguy, «Marc-Aurèle Fortin», *Vie des Arts, Montréal, No 23, été 1961, p. 31*

1963

Quelles que soient les influences qu'il a pu subir, ses sujets typiques, des paysages de villages, nous rendent la poésie nostalgique d'un passé canadien tout récent.

R.H. Hubbard, L'évolution de l'art au Canada, *Galerie Nationale du Canada, Ottawa 1963, p. 86*

1968

Avec frénésie, il étalait la couleur exaltante de l'été: ce vert qui, à Sainte-Rose, court le long des chemins, grimpe aux arbres, recouvre les collines, longe les cours d'eau. Vert aux multiples éclats qui luit sur les feuilles des ormes comme un soleil véronèse sur des fers de lance. Dans un délire passionné, Marc-Aurèle Fortin peignait «ses» arbres aux puissantes silhouettes, qui se découpaient sur le bleu d'un ciel porteur de nuages ronds, encerclant une chaumière au toit rouge, pareil à une mère tenant son enfant blotti au creux de ses bras.

Hugues de Jouvancourt, Marc-Aurèle Fortin, *Éditions Lidec, collection Panorama, Montréal 1968*

Sainte-Famille, île d'Orléans, 1941, aquarelle et craie noire, 56,7 x 77,7 cm
Musée du Québec

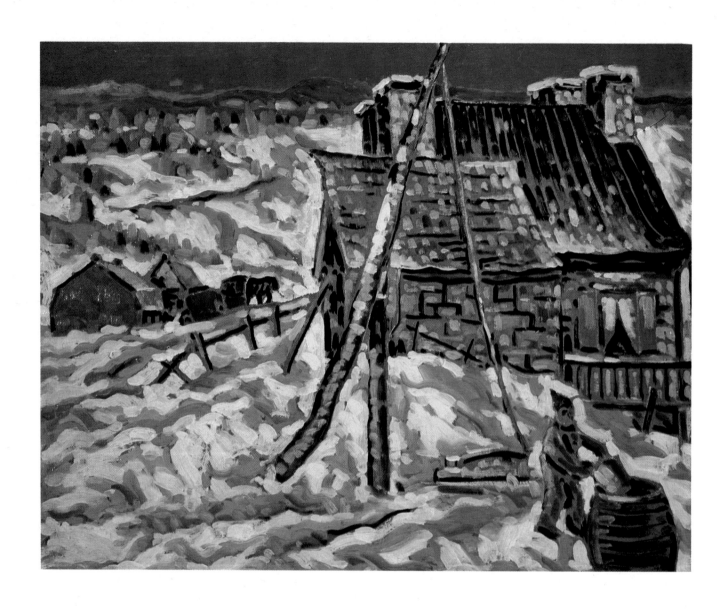

Le vieux puits, vers 1938, huile sur carton, 55,8 x 70,4 cm
Musée du Québec

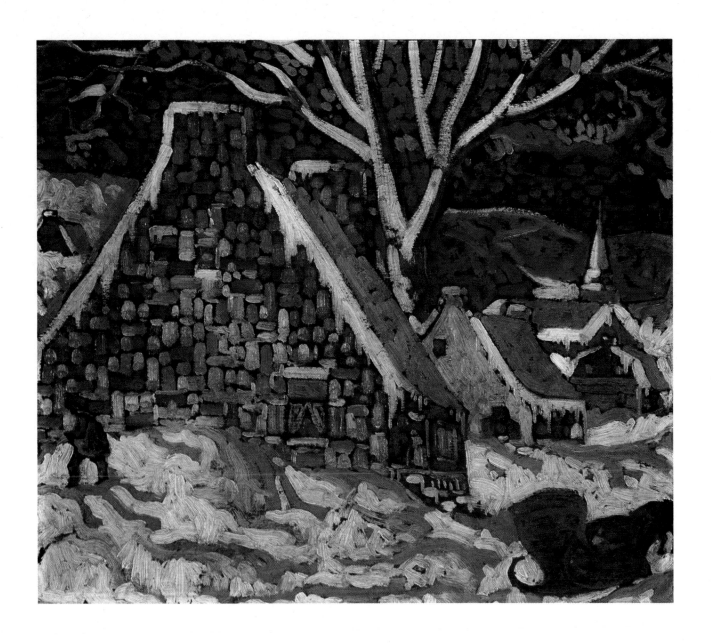

Paysage d'hiver, vers 1938, huile sur carton, 61,6 x 72,2 cm
Musée du Québec

1961

Il traite le paysage avec beaucoup de familiarité, laquelle s'enracine dans toute une vie de contemplation. Ses aquarelles possèdent à la fois la simplicité de la pastorale et le souffle de la bucolique. Dans l'ensemble, on peut parler d'un rythme expressionniste, d'une possession du paysage qui se traduit aussi bien par la caresse de la petite esquisse en surface que par la tourmente d'une forte composition explosée.

Guy Robert, «Marc-Aurèle Fortin à l'Art français», Le Devoir, Montréal, 30 novembre 1961

1961

«Je ne suis pas précurseur de l'art abstrait pour la bonne raison que je n'ai jamais fait de la peinture abstraite; que pour moi ça n'est pas de la peinture; ni les non-figuratifs. C'est de la folie, bon à jeter au poêle!»

Cité par Pierre Bourgault, «Marc-Aurèle Fortin, le peintre de son pays», La Presse, Montréal, section Rotogravure, 25 novembre 1961, p. 2

1968

«J'ai acheté des tubes, j'ai tenté l'aventure et j'ai réussi du premier coup. J'ai aimé ça et j'ai peint environ 40 caséines. Mes sujets étaient des paysages de Charlevoix, Saint-Hilarion, Saint-Féréol et quelques autres villages de ce pays.»... Cette période de la caséine ne dura que quelques années, à peine trois, et encore, puis Fortin retourna à la manière traditionnelle de peindre, ayant oublié les grands moments de sa vie où l'expression novatrice était ample, généreuse, presque inépuisable.

Jean-Pierre Bonneville, «Les 80 ans de Marc-Aurèle Fortin», La Frontière, Rouyn, 13 mars 1968

1973

La grandeur, la force du destin jouent, me semble-t-il, un rôle prédominant dans l'œuvre de Fortin. Un jour, le ciel apparaît comme un jugement dernier. Tout alors se fait petit, même la montagne. Un autre jour, c'est l'automne. Des toits rouges dans la grisaille, des hommes à l'œuvre; laboureurs, le dos courbé par les efforts prolongés. Les foins, ici, deviennent une mer en colère, déchaînée. Tout nous suggère qu'il faut faire vite avant qu'il ne soit trop tard. Le temps presse avant que n'éclate l'orage poussé par le vent.

Jean-Claude Leblond, «Aquarelles de Marc-Aurèle Fortin», Vie des Arts, Montréal, No 73, hiver 1973-74, p. 72

Manières noire et grise

Insensible aux critiques qu'il fuyait comme la peste, Fortin entreprend donc ce qu'on a appelé sa «manière noire», dès son retour d'Europe, et qu'il continuera de pratiquer jusqu'en 1942, en même temps que sa «manière grise» qu'il commencera en 1936. En fait, pour peindre selon cette technique, il enduisait un carton ou tout autre support d'une couche de peinture noire, de «l'émail à fournaise» comme il disait, qu'il laissait sécher. Ensuite, il peignait son sujet en surimposant au noir des couleurs vives ou assourdies qui vibraient par contraste avec le fond noir. Cette technique donnait une atmosphère différente aux scènes peintes, parfois très nostalgique, parfois vibrante d'énergie comme refoulée. De la même manière, il employa le gris, peut-être pour atténuer la force du noir, en tout cas dans un but certain d'expérimenter d'autres palettes de tons. C'est également à cette époque, dans une relation de cause à effet, qu'il s'intéressa particulièrement aux scènes nocturnes d'hiver, donnant des tableaux tout illuminés de taches de couleurs ou pleins d'une atmosphère romantique. Certaines œuvres de cette époque ont un sens décoratif poussé et donnent plus une image qu'une impression, dont l'expression poétique est parfois naïve, dans le bon sens du mot. Il n'en est pas moins vrai que ce sont des tableaux d'une grande valeur esthétique puisque l'une d'elles, *Scène d'hiver à Québec*, a vécu une carrière internationale car, en 1970, quelques mois après le décès du peintre, l'Unicef en fit une carte de Noël pour la vendre au bénéfice de ses œuvres en faveur de l'enfance.

De toute façon, Fortin continue d'expérimenter tout en suivant parallèlement plusieurs démarches différentes. Désormais, il expose régulièrement chez Eaton qui accueillera ses œuvres en 1937 et 1938. Les journaux commencent vraiment à s'intéresser à lui et même à dire qu'il est un «Merlin l'enchanteur», en affirmant que ses tableaux sont une révélation tant du point de vue esthétique que technique. À cette époque également, il emploie le pastel et la gouache. Dans ses aquarelles, il souligne les contours de ses formes avec du fusain ou du crayon pour les cerner et en limiter l'espace comme s'il voulait renforcer sa composition et lui donner plus de netteté.

L'année 1938 sera pour Fortin une année importante. D'abord il expose à la Tate Gallery de Londres où il remporte un certain succès et, surtout, il est victime d'un accident à Sainte-Adèle dans les Laurentides, frappé par une automobile alors qu'il roulait à bicyclette comme d'habitude; il insiste pour se soigner tout seul. Ses jambes mirent du temps à guérir comme cela peut arriver aux diabétiques peu soucieux de leur santé. Cette même année, il reçoit le prix Jessie Dow lors du Salon du printemps, au musée des Beaux-Arts de Montréal. Malgré sa faiblesse aux jambes, il n'en continue pas moins de peindre, notamment à Québec et aux alentours. L'année suivante, il expose à Gloucester, en Angleterre, et gagne la médaille de bronze à la Foire internationale de New York. À Montréal, il s'installe dans un atelier sur la rue Saint-Hubert où il peint sur chevalet des tableaux à l'aquarelle d'après ses esquisses.

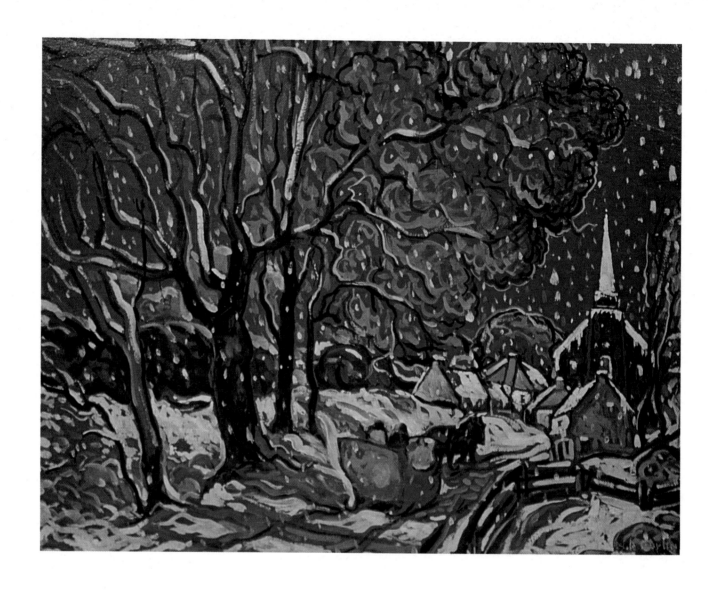

Village sous la neige, 1939, huile sur toile, 55,8 x 71,1 cm
L'Art français, Montréal

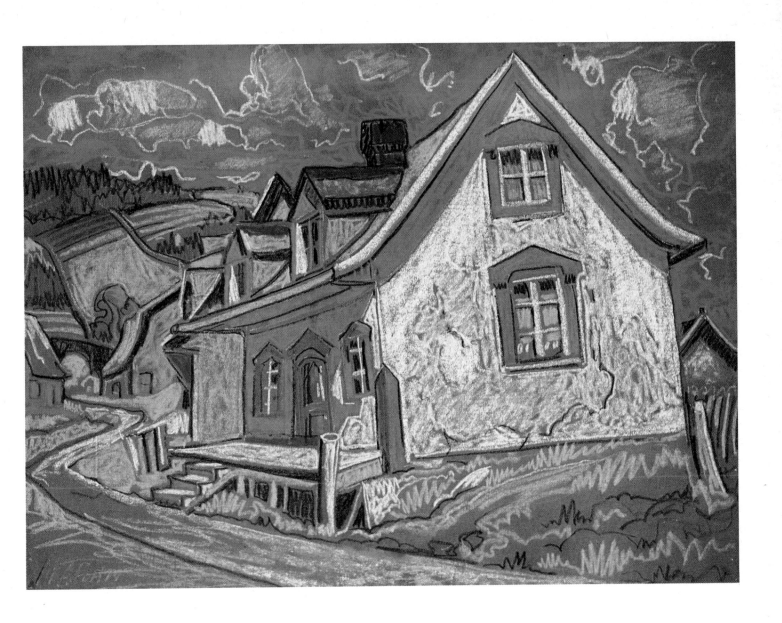

Vieille maison à Sainte-Rose, vers 1938, pastel, 48,5 x 65 cm
Collection Jean-Paul Nadeau

La période gaspésienne

Ayant toujours la bougeotte et ses jambes ne lui faisant plus mal, il part à la découverte de la Gaspésie en 1941, pendant l'été. Là, il découvre soudain un autre univers, celui des berges, des collines, des arbres. Il en cherche le côté serein, là où le temps fait normalement son œuvre. Il n'en garde pas moins sa vision des vieilles maisons mais il est fasciné par les barques, le plus souvent échouées sur la grève et dans l'attente du dernier voyage, celui de la destruction lente. Pourtant, Fortin n'est pas pessimiste devant la vie, du moins pas consciemment, mais la vérité est que ses barques sont plus souvent des images de mort que de vie. Quant aux paysages gaspésiens, ils gardent une fois transposés par le peintre, la fraîcheur poétique des années passées mais avec comme une menace latente qu'on perçoit dans la perspective, dans l'inéluctable, dans le temps. La folle exubérance des grands ormes d'un vert lumineux n'y est plus. Les couleurs sont généralement plus sourdes malgré le bleu et le blanc des ciels et les tons foncés dominent de plus en plus même si le soleil est toujours de la partie. Il y a certes des exceptions mais elles ne sont pas nombreuses. Cette période durera jusqu'en 1945.

À partir de l'île d'Orléans et du pays de Charlevoix qu'il a parcourus en 1940, Fortin ira l'année suivante jusqu'à Percé et l'île Bonaventure en passant par Baie-Saint-Paul et en terminant par Newport et l'Anse-aux-Gascons. Il est sollicité par tout ce qu'il voit et ne peut se décider à peindre un seul thème : ils y passent tous. Il peint aussi bien à l'huile qu'à l'aquarelle, sur chevalet ou sur le motif. Il travaille vite et avec une étonnante précision. Il se souvient qu'il est bon dessinateur, ce qui donne aux tableaux de cette période un caractère graphique plus accentué et souvent abstrait. Jusqu'à récemment mal connue, cette période gaspésienne a fait l'objet d'une monographie par Jean-Pierre Bonneville en 1980, *Marc-Aurèle Fortin en Gaspésie,* qui apporte de nombreux et précieux renseignements sur ses séjours estivaux dans cette région de l'est du Québec en 1941, 1942, 1944 et 1945, souvent en compagnie du peintre Bercovitch. En 1943, il passe la plus grande partie de l'été à Filion Station, dans les Laurentides, d'où il ramènera une quarantaine de tableaux.

Dans son livre, Jean-Pierre Bonneville rapporte les propos de Patricia Morin qui a connu Fortin en 1941, alors qu'elle avait 24 ans, et qui décrit le peintre de la manière suivante :

« J'ai vu Marc-Aurèle Fortin à la Villa Patricia (à l'Anse-aux-Gascons, en Gaspésie) que dirigeait ma mère. Durant la guerre, il est venu à plusieurs reprises pendant l'été, ça faisait pitié de le voir. Il mâchait de la gomme et il était terriblement malpropre. Il avait des bas blancs et des chaussures délabrées qu'il attachait avec de la corde. Il arrivait à la Villa Patricia à bicyclette et chaque fois il semblait venir de Percé... Il mangeait dans la salle avec les autres pensionnaires. Il aimait beaucoup les légumes et ne mangeait presque pas de viande. » À cette époque, Fortin avait 53 ans et l'air toujours aussi bohème.

Au cours de ses séjours en Gaspésie, Fortin a visité à fond le paysage côtier de la péninsule tout en n'oubliant pas les montagnes de l'intérieur qu'il apercevait depuis la côte. Toujours à bicyclette, il parcourait le pays avec son matériel et peignait d'une main et d'un esprit particulièrement alertes. À la fin, le vert reprendra quelque peu sa place, en souvenir peut-être des paysages de Sainte-Rose. En outre, il travailla beaucoup plus la perspective, ce

qui lui était facilité par la présence des hauteurs avoisinantes, par l'infini de l'eau et par l'étalement des maisons et des barques au sein de cette nature au caractère magique et presque surréaliste. Parfois même, dans les paysages de cette période, on sent comme un rappel de cette solitude qui inspirait le Groupe des Sept et, sans vouloir faire de comparaison, on y trouve souvent plus qu'autrefois des formes torturées, comme impatientes de mouvement à la manière d'un Lismer ou d'un Varley dans les années 20.

Si, en 1940, il fit une exposition à la Galerie Antoine, à Montréal, il lui fallut cependant atten-

dre encore deux ans avant qu'une galerie de la métropole ne s'intéresse vraiment à lui et lui serve d'agent tout en lui offrant ses cimaises. Louis Lange, le directeur-propriétaire de la Galerie l'Art Français, le prit en charge et lui offrit une première exposition chez lui, cette année-là. Fortin trouva en Louis Lange un ardent défenseur qui s'occupa de la promotion et de la vente de ses tableaux dans les conditions normales du marché. Par la suite, il exposera tous les deux ans dans cette galerie.

En cette même année 1942, Fortin est élu à l'Académie royale du Canada et signa alors nombre de ses tableaux en y ajoutant les initiales ARCA. En 1944,

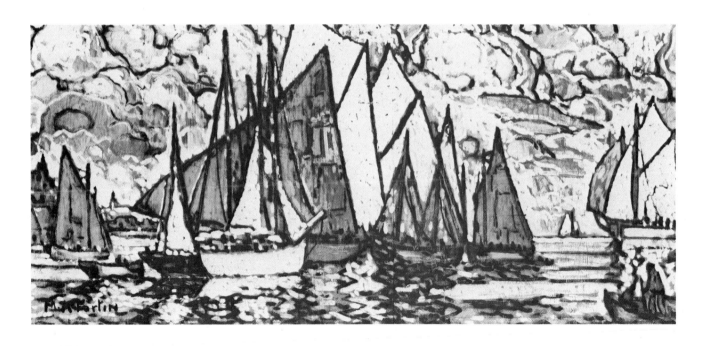

Bateaux de pêche au port, entre 1945 et 1950
Gouache, huile, fusain et crayon de couleur sur bois, 72,7 x 160,5 cm
Musée du Québec

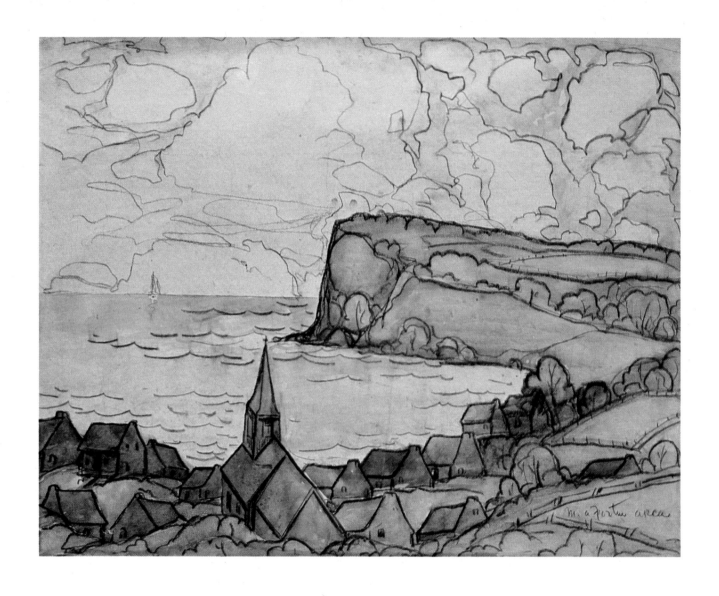

Baie-Saint-Paul, vers 1945-1947, aquarelle et crayon, 56 x 71 cm
Collection Jean-Paul Nadeau

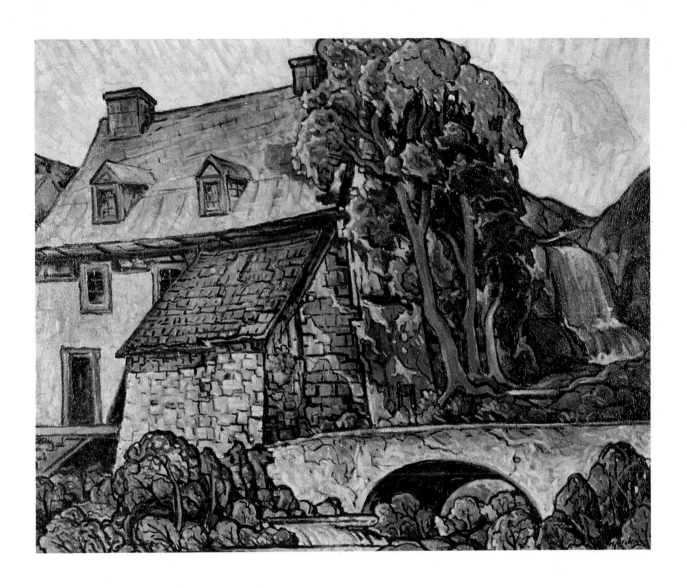

Moulin à l'île d'Orléans, 1941, huile, 68,5 x 88,9 cm
Collection particulière

le musée du Québec lui offre une exposition et, l'année suivante, il remporte le Grand Prix de la province de Québec, tandis que l'écrivain Albert Laberge lui consacre un chapitre biographique très vivant dans *Journalistes, écrivains et artistes.* L'auteur ne cache pas son admiration ni même son étonnement devant le vagabondage et la vie désordonnée du peintre. Voici ce qu'il en dit alors que l'artiste vient lui rendre visite, vers 1944:

«Il entre avec son vieux chapeau vert, son vieux pardessus aux boutonnières usées, agrandies, évasées et un vieux foulard rouge dont un bout pointe en avant. Il enlève sa coiffure et il apparaît avec sa tête hirsute, ses sourcils broussailleux, des touffes de poils dans les oreilles et une barbe drue et blanche de deux jours. Sous cette fruste apparence se cache un grand artiste.»

En 1946, Fortin participe à l'Exposition d'Art canadien au Brésil et, lors d'une exposition à l'Art Français, présente une quarantaine de gravures à l'eau-forte. Il continue ses pérégrinations dans la province et en particulier à Québec; il se rend jusqu'au Saguenay.

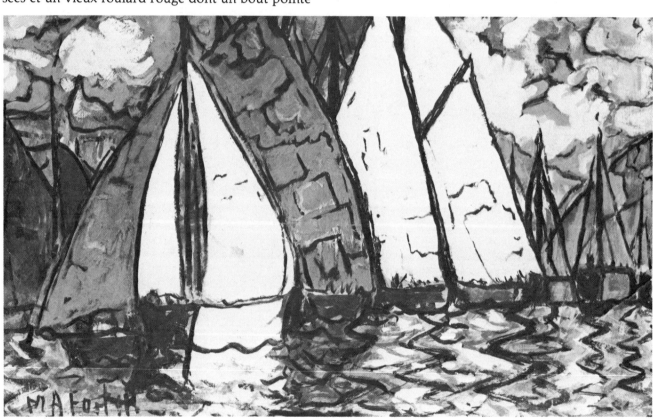

Barques, vers 1945, huile sur carton, 41,7 x 70,1 cm
Musée du Québec

1958

Fortin, qui a peint plusieurs grands tableaux parmi les collines côtières de la Gaspésie, et qui a surtout peint les nuages, les grands cumulus de l'été, paraît avoir voulu évoquer dans ses tableaux l'image d'un cosmos qui se rue vers l'homme comme une décharge de mitrailleuse de la gueule d'un immense canon. Le ciel, la mer, la terre, partis d'un point idéal au centre du tableau, s'amplifient démesurément suivant des lignes de force qui sont les rayons de la perspective.

Rodolphe de Repentigny, «Le peintre des nuages», La Presse, 20 décembre 1958

1965

Ce serait refuser l'évidence que de ne pas voir comment Fortin a su, dans un langage poétique qui défie les paradoxes, lier la maison canadienne à son monde ambiant. Une tache indiquant une fenêtre suffit pour unir à l'intérieur d'une toute petite maison la montagne et tous ses arbres, la frondaison des grands ormes parasols, les nuages immenses ou la rive touffue d'un lac. Dans un paysage de Percé, c'est tout le rocher, la mer et ses voiliers qui pénètrent dans les habitations.

Jean-René Ostiguy, «Marc-Aurèle Fortin et la maison dans la peinture canadienne»,
Bulletin de la Galerie Nationale du Canada, Ottawa, Vol. III, No 1, 1965, p. 20

1968

Les barques de Fortin glissent rarement sur l'eau. Elles sont grandes, muettes et figées sur le rivage, et attendent, semble-t-il, de prendre le large pour des voyages problématiques. Elles épousent toutes les formes, elles sont de toutes les couleurs, violettes, rouges, vertes et même jaunes. Elles ne bougent point, oubliées sur le sable ou dans les herbes vertes des berges du Saguenay, de la Gaspésie et de Charlevoix.

Jean-Pierre Bonneville, M.-A. Fortin, catalogue d'exposition, Verdun, mai 1968, pp. 12-13

1980

Fortin a laissé de la Gaspésie des aquarelles et des huiles qui sont parmi les plus belles de son œuvre. C'est à Percé et à l'Anse-aux-Gascons qu'il a trouvé ses plus beaux accents gaspésiens, bien que certains de ses ports de pêche, enlevés avec une maestria magique, soulèvent facilement l'enthousiasme quand ils apparaissent aux cimaises.

Jean-Pierre Bonneville, Marc-Aurèle Fortin en Gaspésie, Éditions Stanké,
Peintres témoins du Québec, Montréal 1980, p. 35

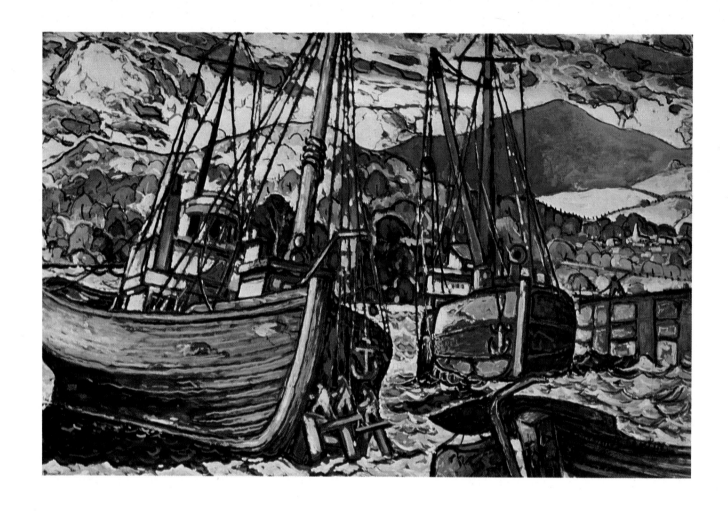

Chantier maritime, Grande-Baie, comté Saguenay, vers 1945
Caséine, 78,7 x 130,6 cm
Collection Jean-Paul Nadeau

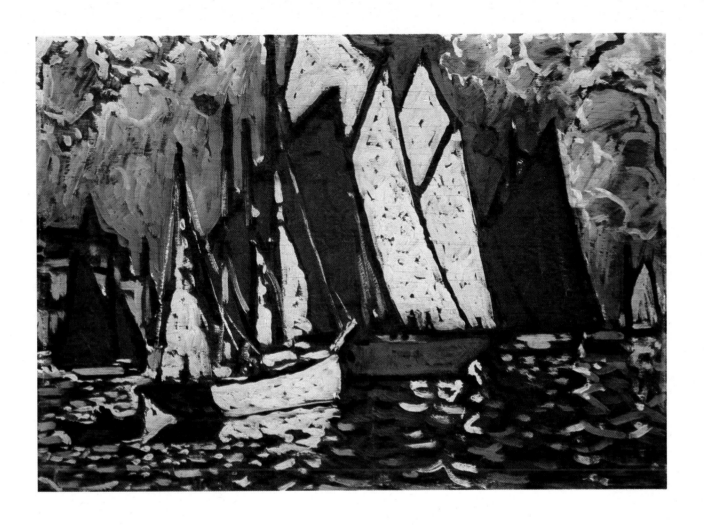

Port de pêche, vers 1951, huile sur bois, 50,3 x 71,3 cm
Musée du Québec

Déchéance physique et morale

À l'âge de 60 ans, soit en 1948, il quitte Montréal pour s'installer dans une vieille maison à Sainte-Rose et, un an plus tard, décide de se marier avec une femme qu'il connaissait depuis longtemps. Mais les deux époux ne s'entendent guère et, tandis qu'il reste à Sainte-Rose, sa femme ne peut supporter cette vie et déménage bientôt à Montréal. À cette époque, il travaille beaucoup à la caséine dont il fera des tableaux aux couleurs très subtiles, illustrant des compositions parfois très chargées d'éléments picturaux parce qu'il veut y faire entrer trop de choses en même temps. Ces tableaux très recherchés par les collectionneurs à cause de leur rareté, ne sont pas suffisamment distinctifs pour avoir englobé une période en elle-même, d'autant plus qu'il n'y développa aucun thème nouveau. Cette même année, il exposera à Almelo, en Hollande, des aquarelles qui remporteront du succès.

Cependant, à partir de 1950, sa santé devient de plus en plus précaire et il s'en soucie toujours aussi peu. Il travaille surtout en atelier à Sainte-Rose et ne se déplace pratiquement plus. Il reste de plus en plus confiné chez lui en exploitant les esquisses et pochades qu'il a rapportées de ses voyages antérieurs. En 1952, il parvient à réaliser deux grands panneaux muraux pour le sanatorium Rosemont de l'hôpital Saint-Joseph de Montréal et dont il se montrera très satisfait.

Vers 1953, Fortin prend comme gérant d'affaires un ancien huissier originaire de Sainte-Rose, un certain Albert Archambault, à qui il confia ses biens et ses tableaux. Ce dernier commença à vendre à la petite semaine et à des prix dérisoires, les œuvres de son «protégé». Fortin, affaibli par la maladie, laissait faire. Par contre, la Galerie l'Art Français ne pouvait accepter cette situation ambiguë et

voulut intenter un procès vers 1954-55 pour que le contrat entre l'artiste et la galerie soit respecté. C'est la mort dans l'âme que Louis Lange puis, après son décès en 1956, Mme Lange — deux admirateurs de Fortin — durent se livrer à une véritable guérilla verbale avec Albert Archambault. Le procès n'eut pas lieu en fin de compte car, en 1962, il y eut une entente à l'amiable signée entre Mme Lange, Fortin et Archambault, qui mettait fin au litige.

Sa santé allant de mal en pis, on doit amputer Fortin d'une jambe menacée de gangrène, en 1955, et de la seconde jambe deux ans plus tard. Le voilà désormais cloué sur une chaise roulante et il renonce pour l'instant à peindre. Sa vue est également atteinte. Autant physiquement que moralement, il en est réduit à l'état d'épave et il cherche l'oubli dans l'avachissement.

L'année même de sa seconde amputation, il doit quitter sa maison de Sainte-Rose que le gouvernement provincial vient d'exproprier pour construire l'autoroute des Laurentides. Que faire des quelque deux mille tableaux que contenait cette maison qui aurait pu devenir historique? Eh bien, on s'en débarrasse en les jetant au dépotoir, tout simplement. Il y en a de trop, même pour un ignare comme Archambault. Ce dernier les empila dans un camion et fit plusieurs voyages! Le dépotoir de Sainte-Rose reçut la précieuse cargaison à laquelle on mit le feu pour ne pas avoir à les entreposer ailleurs. Selon Jean-Pierre Bonneville, l'un des plus fervents admirateurs de Fortin, il restait encore des caséines dans un hangar abandonné mais, la pluie ayant coulé dessus, elles furent irrémédiablement perdues. C'est ainsi qu'à cette époque, dépossédé de presque toute son œuvre et impuissant à réagir

contre la fatalité qui s'acharnait contre lui et souvent à son insu, Fortin dut accepter l'hospitalité de ce tuteur improvisé qui l'enferma quasiment dans une chambre minable de sa maison de Fabreville.

Cependant, en 1958, l'Hôtel Reine-Elisabeth présente une exposition de ses œuvres envers lesquelles la critique montréalaise ne se montrera pas toujours tendre.

Peut-être sous l'impulsion d'Albert Archambault, Fortin retrouve un sursaut d'énergie et se remet à peindre, en 1962. Travaillant de mémoire et malgré un début de cécité, il arrive encore à exécuter d'excellents tableaux parmi une production généralement médiocre et pour cause! Surveillé jalousement par cet homme et sa femme qui ne lui laissent aucun argent, il végète la plupart du temps et laisse couler les jours sans se révolter. Quelque chose est vraiment brisé en lui.

Sans même qu'il en soit conscient, le Centre d'art du Mont-Royal organise en 1963 une exposition portant sur 40 ans d'aquarelles. L'année suivante, la Galerie Nationale du Canada présente une grande rétrospective itinérante de ses œuvres qui, pour la première fois peut-être, recevront l'éloge unanime de la critique. Mais, pendant ce temps-là, bien peu de gens connaissent l'état de délabrement dans lequel se trouve le peintre, et le public, pas du tout informé, ne s'en inquiète guère. Marc-Aurèle Fortin n'est-il pas enfin reconnu comme un peintre d'une envergure internationale? N'est-il pas maintenant considéré comme une gloire nationale? Tout le monde sait qu'il déteste qu'on mette le nez dans ses affaires. Aux yeux de tous, c'est un original! Mais, en vérité, c'est un drôle de pensionnaire et surtout qui s'est donné un drôle de tuteur.

Au-delà de la misère, une fin digne

Il en sera ainsi jusqu'en 1966 alors que les journaux parlent souvent de son œuvre mais jamais de lui. Finalement, le 2 octobre de cette année-là, Louis-Martin Tard écrit dans *la Patrie* un article choc; il a pu entrer dans la chambre de Fortin où ce dernier était plus ou moins séquestré et il a découvert le vieil homme, âgé de 78 ans, à demi-aveugle et allongé sur un grabat, dans une atmosphère de taudis. Vêtu d'une chemise en loques et se déplaçant sur ses mains dans un lit aux draps sales, il était l'image même de la misère physiologique et humaine.

Il est intéressant de citer ici le dialogue qui eut alors lieu entre le journaliste et le peintre, tel que rapporté dans l'hebdomadaire montréalais:

— Pourquoi vivez-vous ici?

— Je n'ai plus de famille.

— Ce n'est pourtant pas un endroit pour un homme tel que vous, un grand malade qui avez besoin de soins et de propreté.

— J'aime mieux être ici qu'à l'hôpital.

— Vous êtes heureux?

— Non, mais je me résigne.

— Que faites-vous dans la journée?

— Je repense à autrefois. J'écoute la radio. Parfois les enfants viennent me tenir compagnie. Ils sont gentils.

— Vous reste-t-il encore des tableaux?

— J'ai tout donné ce que je possède à M. Archambault. Il doit s'occuper de les vendre.

— Vous avez une femme, vous rend-elle parfois visite?

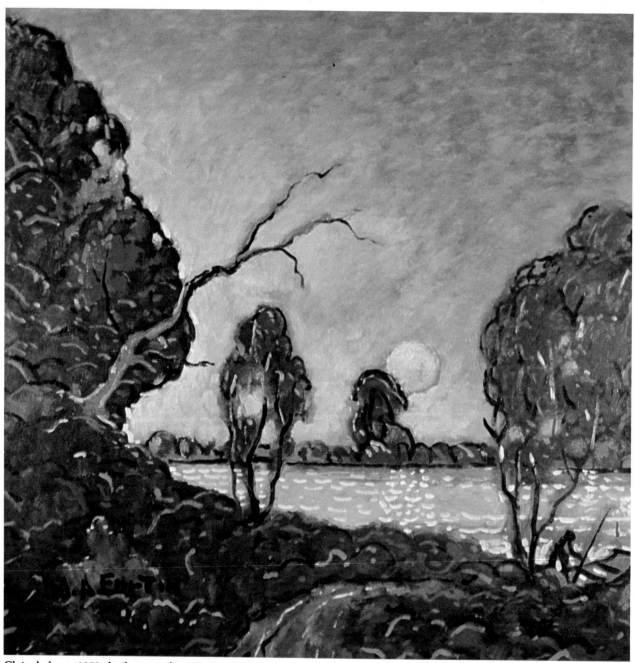

Clair de lune, 1952, huile sur toile, 121,9 x 121,9 cm
Collection Jean Allaire

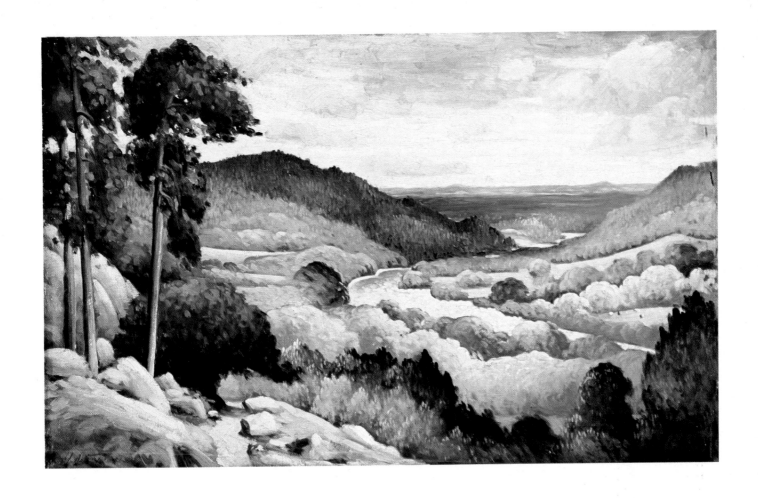

Paysage, vers 1919, huile sur toile, 61 x 97,2 cm
Musée du Québec

— Elle vient me voir une fois par an. Elle est malade, elle est pauvre, elle ne peut rien faire pour moi.

— Recevez-vous la visite d'amis?

— Parfois René Richard ou Albert Rousseau, de Québec, de vieux copains, viennent me voir.

— Sortez-vous parfois?

— Jamais. De temps en temps, on me traîne dans la cuisine, mais je ne vais jamais au dehors.

— Vous vivez comme un prisonnier.

— À mon âge, on ne peut rien faire d'autre. J'attends la mort.

Inutile d'ajouter que cet article fera boule de neige. Le public commence à s'émouvoir et ses admirateurs aussi. En fin de compte, Jean-Pierre Bonneville et René Buisson, tous deux de Rouyn-Noranda, prennent les choses en main. Ce dernier, ancien élève du père Wilfrid Corbeil qui était lui-même peintre et admirateur de Fortin, arrache l'artiste à son taudis, sous l'œil pour une fois accommodant d'Albert Archambault, pressé de dettes, semble-t-il. Le 30 avril 1967, René Buisson l'emmène lui-même dans son automobile jusqu'en Abitibi et le fait admettre au sanatorium Saint-Jean de Macamic où il est immédiatement pris en charge par les religieuses et soigné pour son diabète par les médecins. Fortin reprend goût à la vie mais la peinture, c'est vraiment fini pour lui. Son génie s'est éteint, ses souvenirs hantent toujours sa mémoire mais le temps et surtout la maladie ont fait leur œuvre. Lui qui avait glorifié son milieu par des milliers de tableaux n'attendait plus en fait que la mort descende en lui.

En 1968, une autre grande rétrospective de ses œuvres a lieu au Centre culturel de Verdun, accompagné d'un catalogue d'exposition rédigé par Jean-Pierre Bonneville, en hommage au peintre.

Ce qui devait arriver, arriva. Marc-Aurèle Fortin s'éteint doucement à Macamic, dans la paix, à l'âge de 82 ans, le 3 mars 1970, après avoir retrouvé la considération, l'estime et l'admiration non seulement de tout le Québec, mais aussi du Canada tout entier. Il sera inhumé à Sainte-Rose, son village natal. La boucle était bouclée.

Depuis lors, de nombreuses expositions ont continué de faire grandir sa renommée. Le solitaire misanthrope — le mot n'est pas trop fort — entrait dans la légende. Après une autre grande exposition au musée du Québec en décembre 1976, Marc-Aurèle Fortin trouvait définitivement sa place dans l'histoire de l'art en 1981 alors que le ministère des Postes émettait un timbre représentant un paysage qu'il avait peint en 1937, intitulé *À la Baie-Saint-Paul*, et qui fait partie de la collection permanente du musée du Québec.

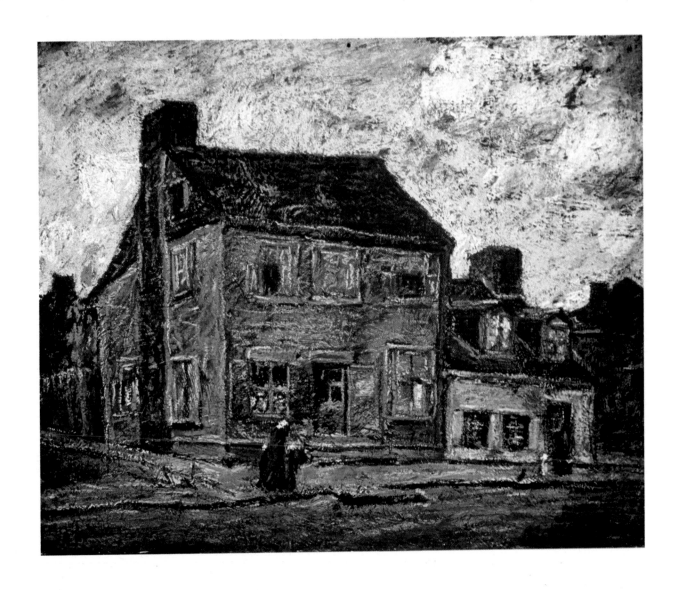

Vieilles maisons, avant 1920, pastel sur bois, 30,1 x 37,1 cm
Musée du Québec

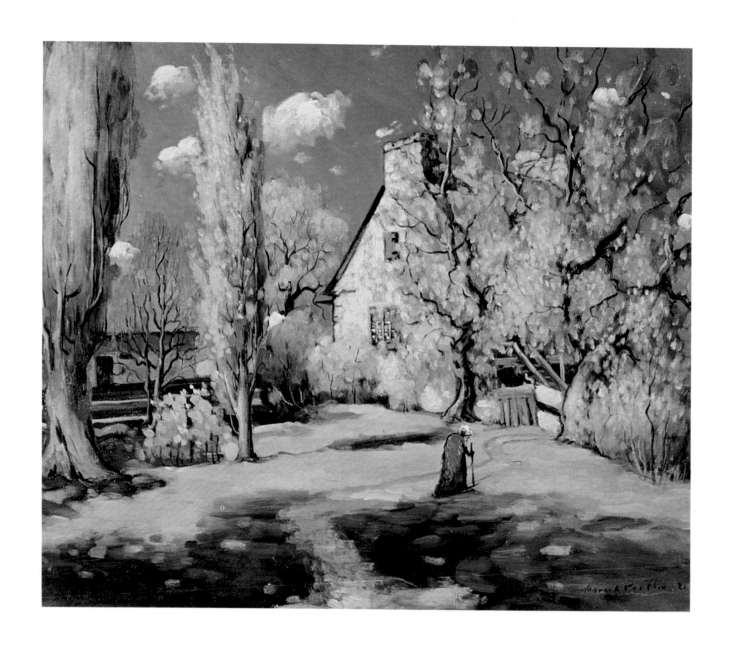

Maison Gascon à Laval-des-Rapides, 1921, huile sur toile, 58,3 x 66 cm
L'Art français, Montréal

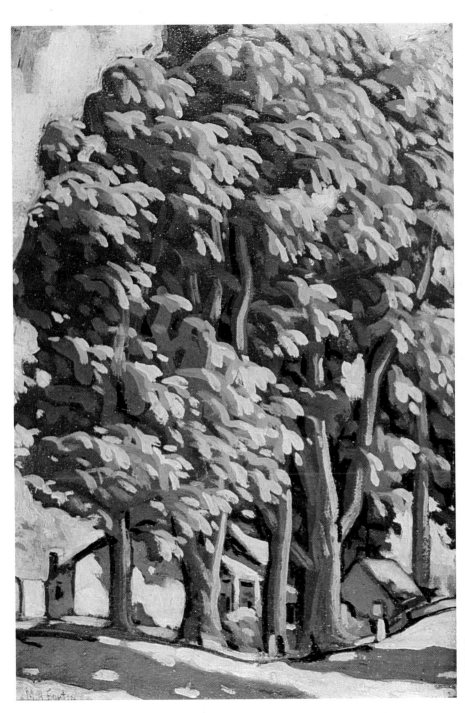

Grands ormes à Sainte-Rose, vers 1923
Huile sur toile, 48,9 x 33,6 cm
L'Art français, Montréal

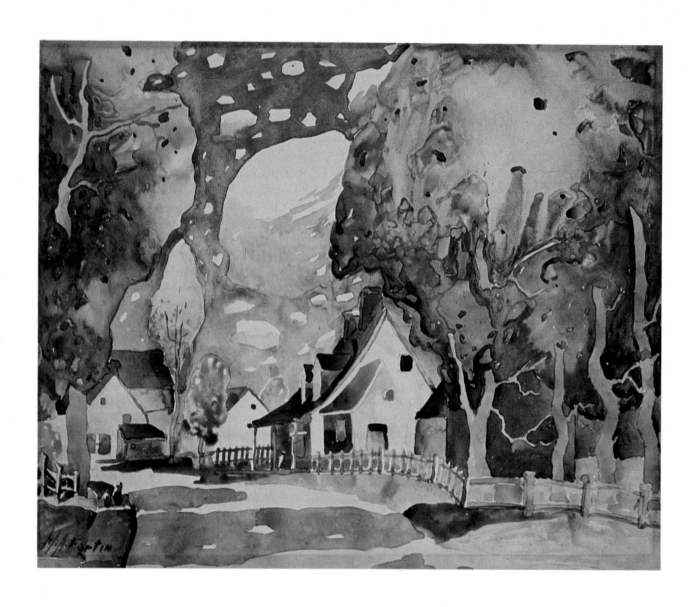

Sainte-Rose, vers 1923, aquarelle, 30,4 x 38,1 cm
L'Art français, Montréal

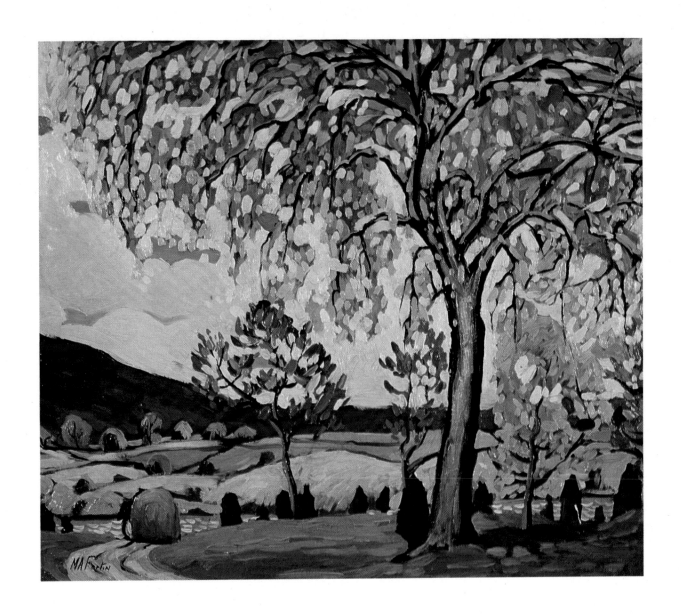

Paysage d'automne, 1923, huile sur carton, 45,7 x 53,3 cm
L'Art français, Montréal

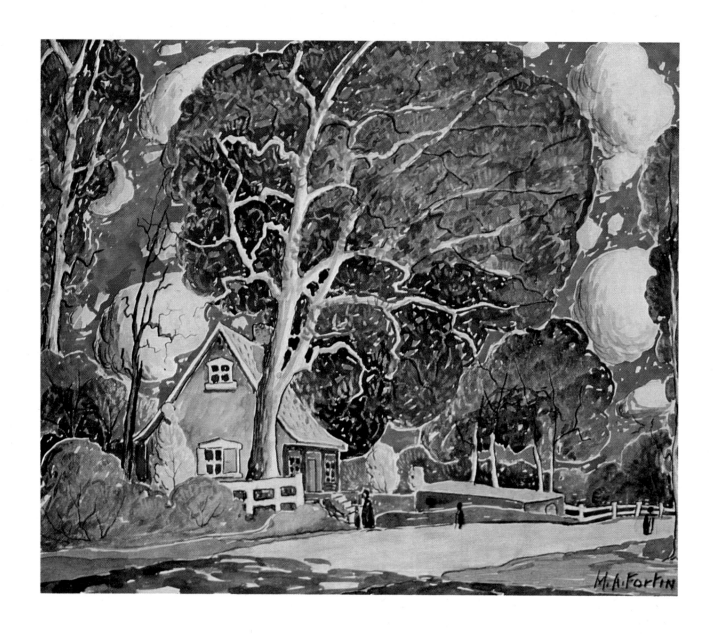

Arbres à Sainte-Rose, vers 1923, aquarelle et pastel, 40,6 x 50,8 cm
L'Art français, Montréal

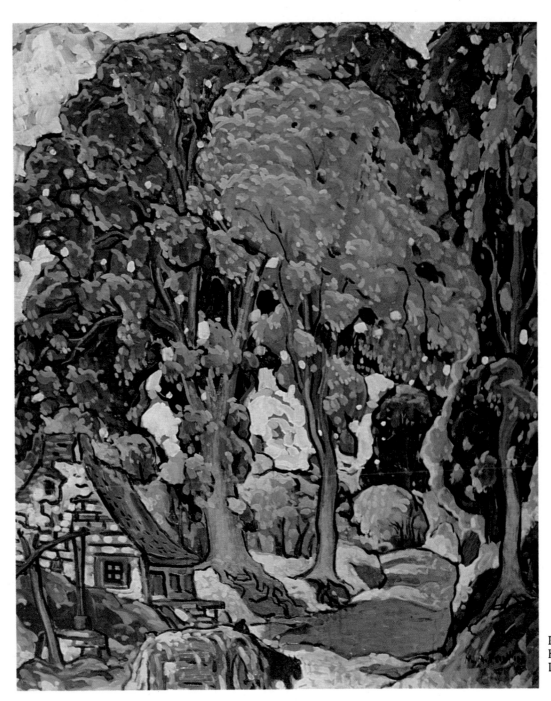

Pont-Viau, vers 1923
Huile sur toile, 121,9 x 83,8 cm
L'Art français, Montréal

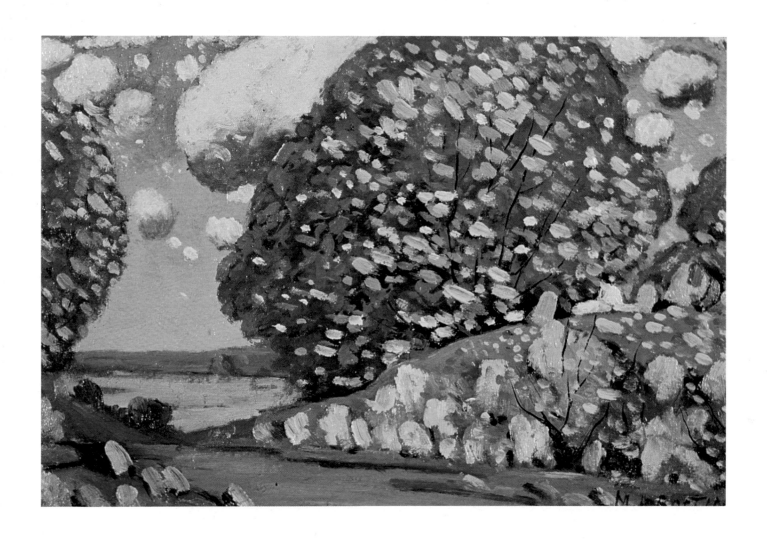

Automne, vers 1924, huile sur carton, 24 x 35,5 cm
L'Art français, Montréal

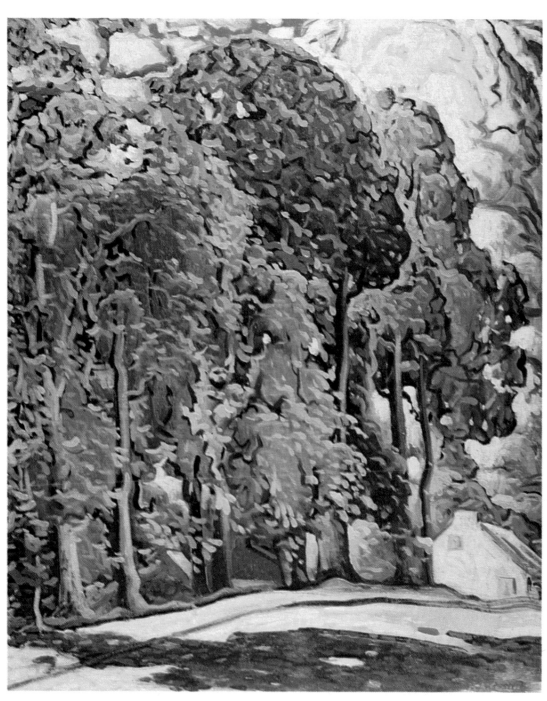

Ormes à Sainte-Rose, vers 1925
Aquarelle, 96 x 79 cm
L'Art français, Montréal

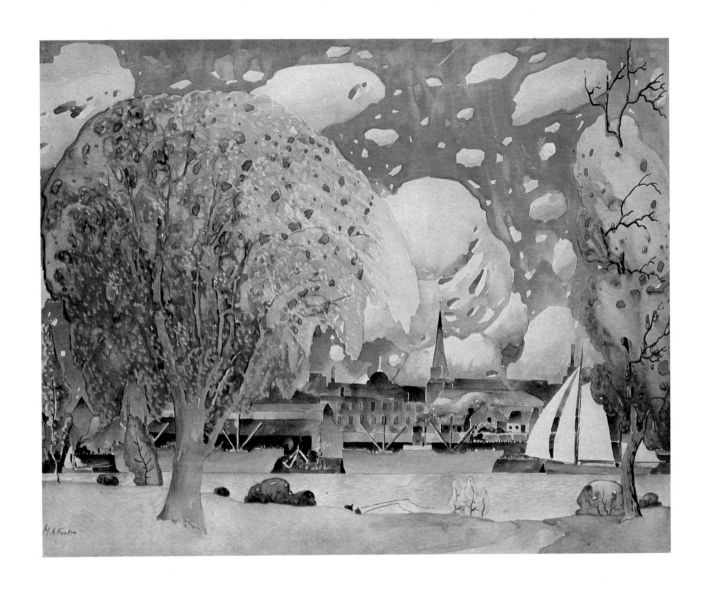

Vue de l'île Sainte-Hélène, vers 1924-1925, aquarelle, 57 x 71 cm
Collection Jean-Paul Nadeau

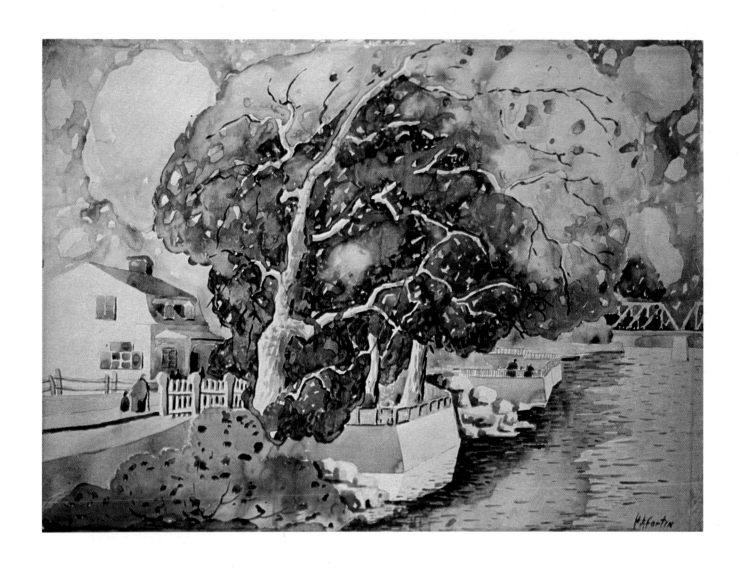

Pont de Cartierville, 1925, aquarelle et pastel, 38,1 x 55,8 cm
Collection particulière

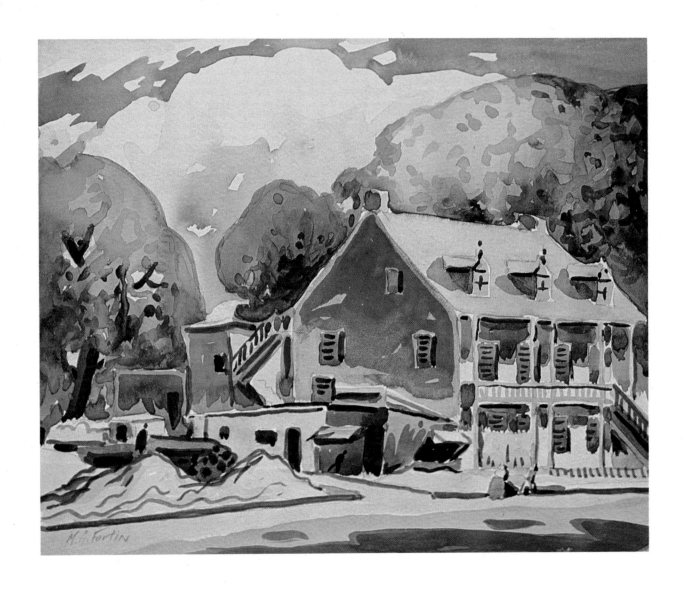

La maison rouge, vers 1925, aquarelle, 34,3 x 24 cm
L'Art français, Montréal

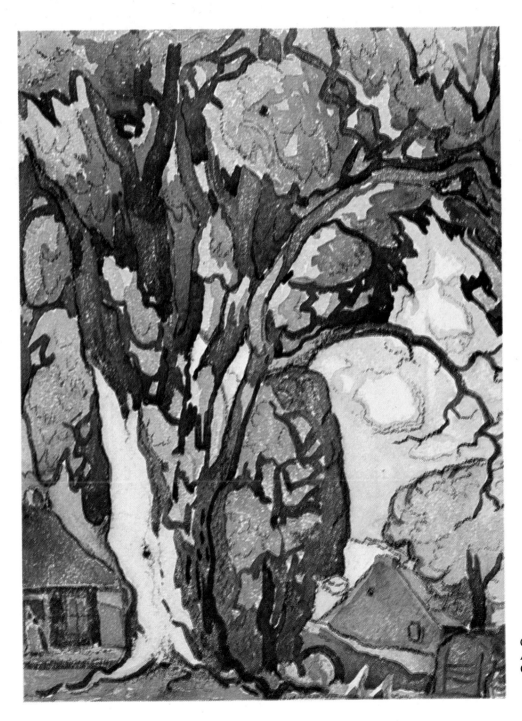

Grand arbre à Sainte-Rose, vers 1925
Aquarelle, 34,2 x 25,4 cm
Collection particulière

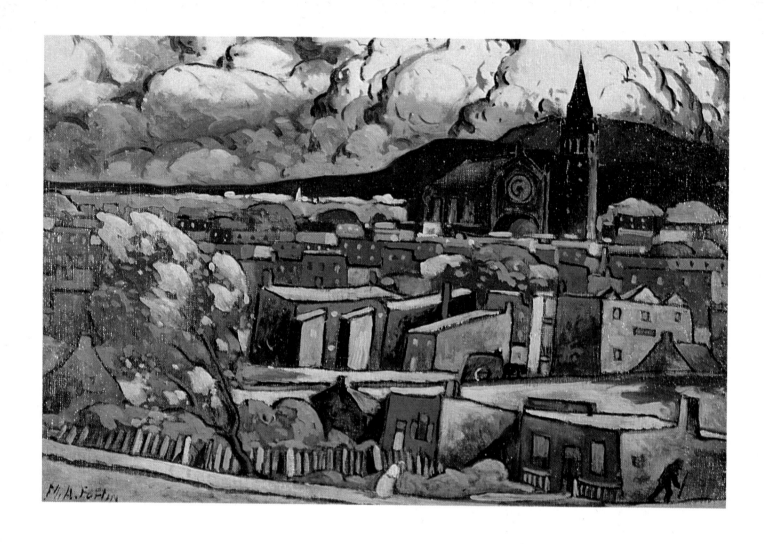

Ombres sur Hochelaga, vers 1928, huile, 40,6 x 63,5 cm
Collection particulière

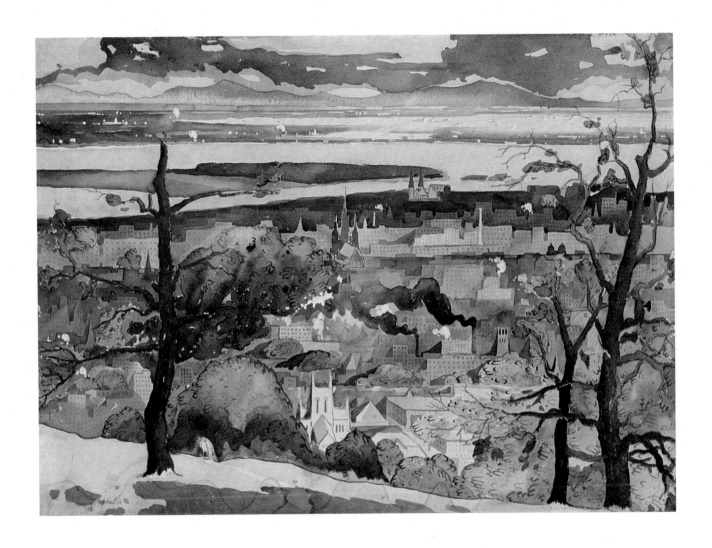

Vue du Mont-Royal, vers 1928, aquarelle, 48,2 x 68,5 cm
Collection particulière

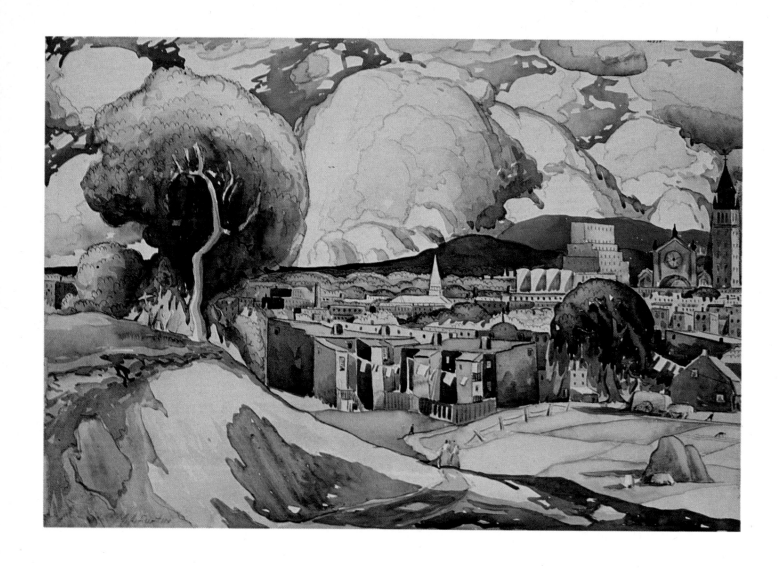

Nuages sur Hochelaga, vers 1930, aquarelle, 48,2 x 68,5 cm
Collection particulière

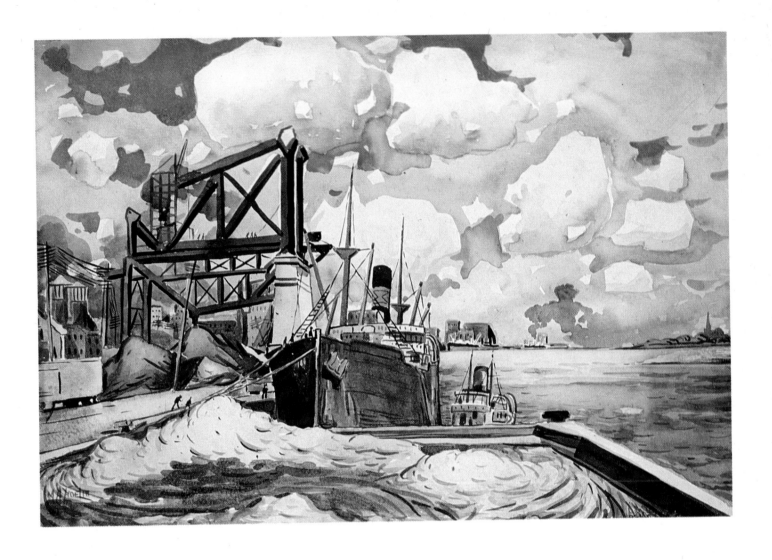

Construction du pont Jacques-Cartier, vers 1930, aquarelle, 39,8 x 55,8 cm
Collection Jean-Paul Nadeau

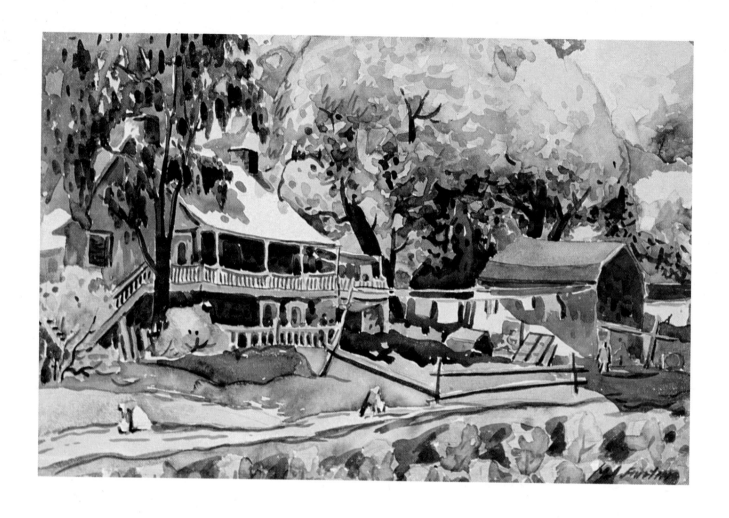

Lumière sur Sainte-Rose, vers 1932, aquarelle, 35,5 x 48,2 cm
Collection particulière

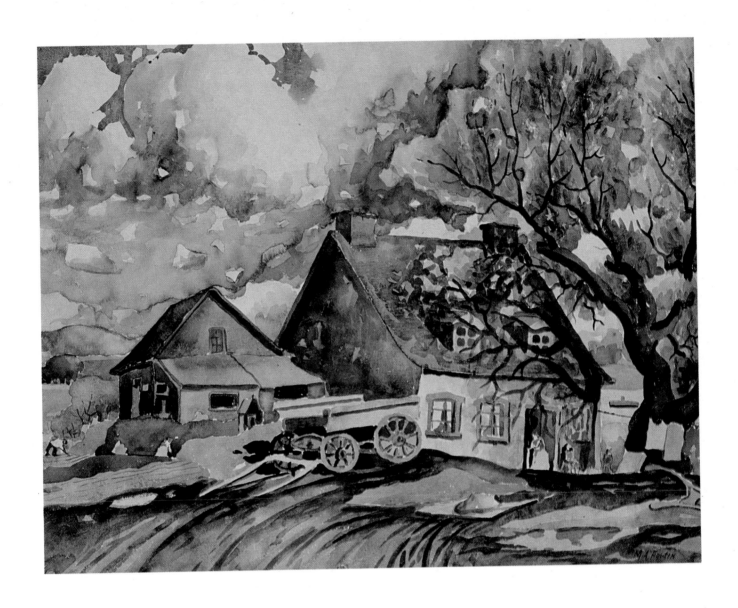

Ferme à Saint-Eustache, vers 1932, aquarelle, 54,6 x 71,1 cm
Collection particulière

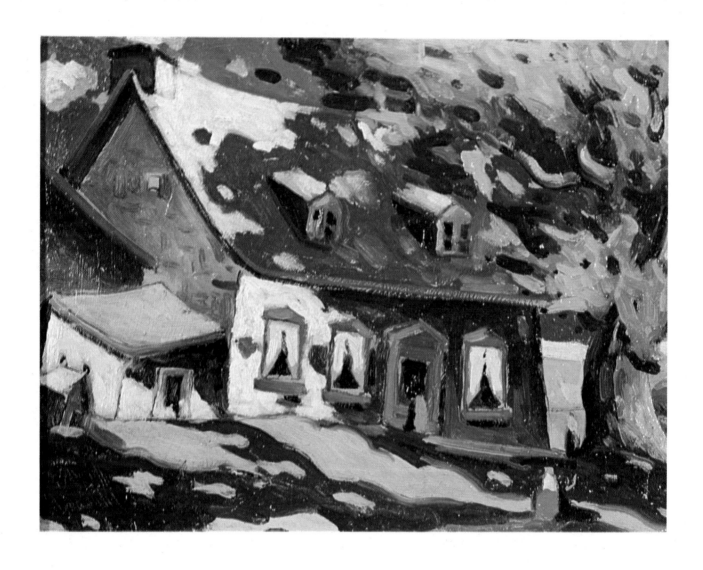

Maison à Saint-Eustache, vers 1930, huile, 25,4 x 34,3 cm
Collection particulière

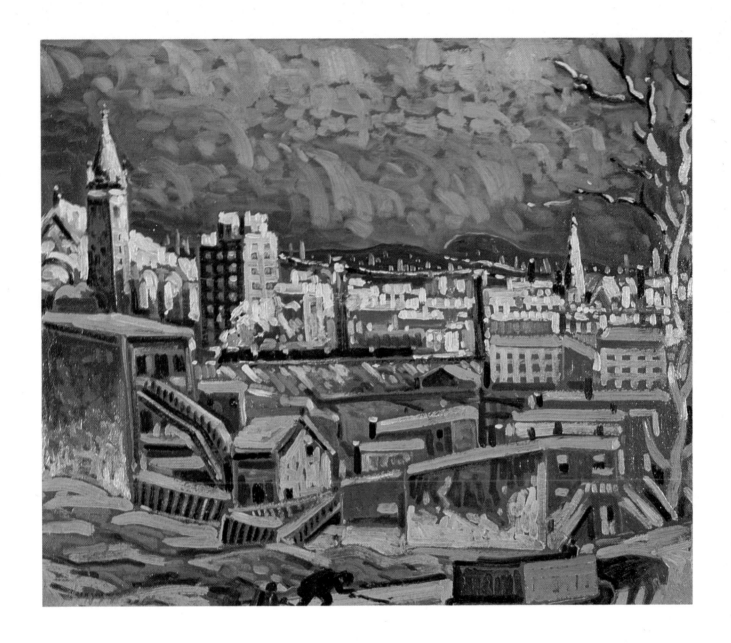

Hochelaga sous la neige, vers 1933, huile sur carton, 48,2 x 58,4 cm
L'Art français, Montréal

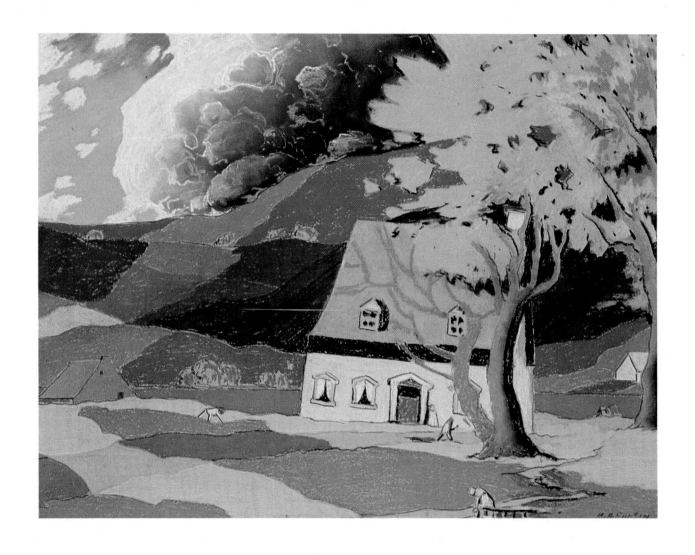

Crépuscule au Saguenay, vers 1935, pastel, 48 x 63,5 cm
Collection particulière

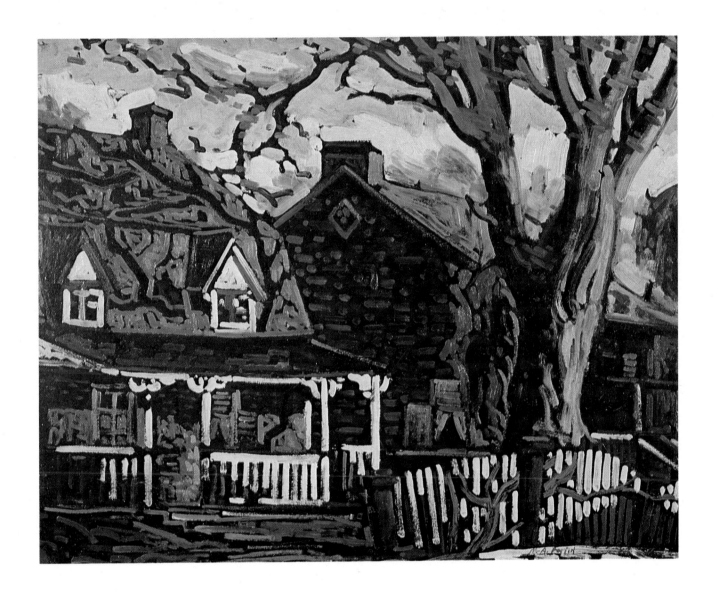

Maisons à Sainte-Rose, vers 1936, huile sur carton, 55,8 x 71,1 cm
L'Art français, Montréal

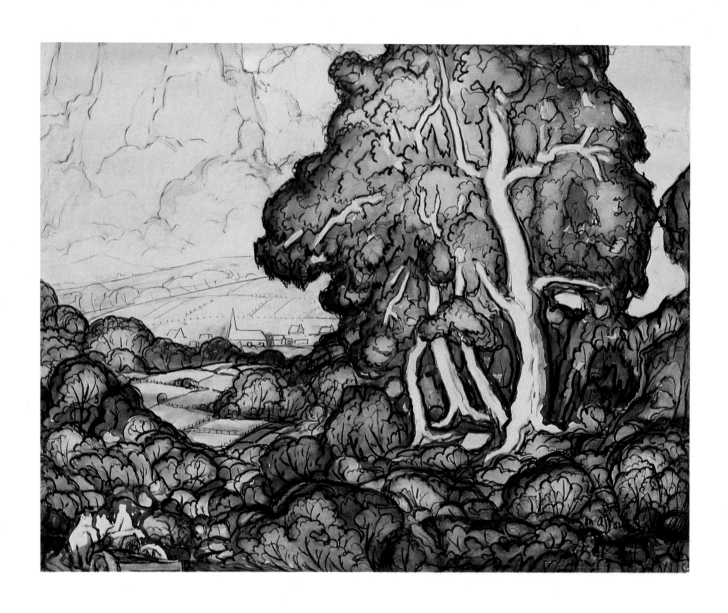

Sainte-Scholastique, vers 1936, aquarelle et crayon, 57 x 72 cm
Collection Jean-Paul Nadeau

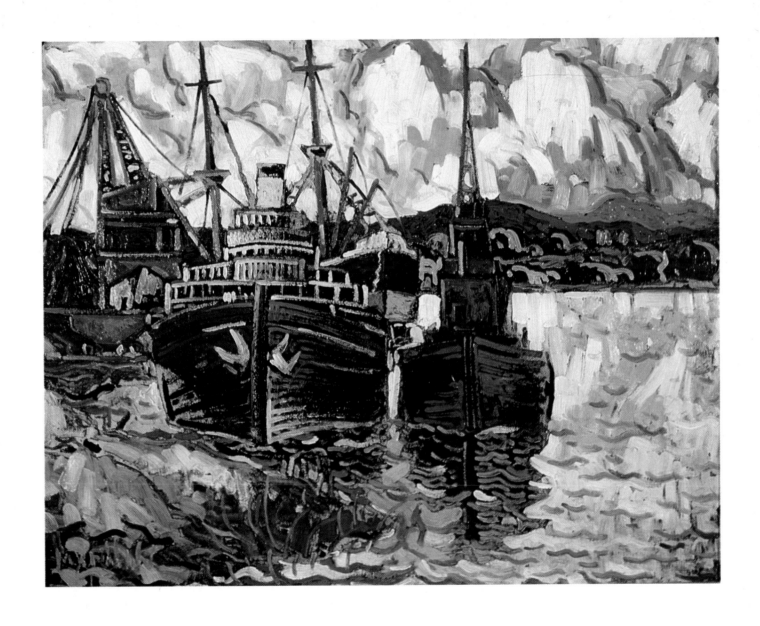

Cargos à Longue-Pointe, vers 1936, huile, 53,3 x 68,5 cm
Collection particulière

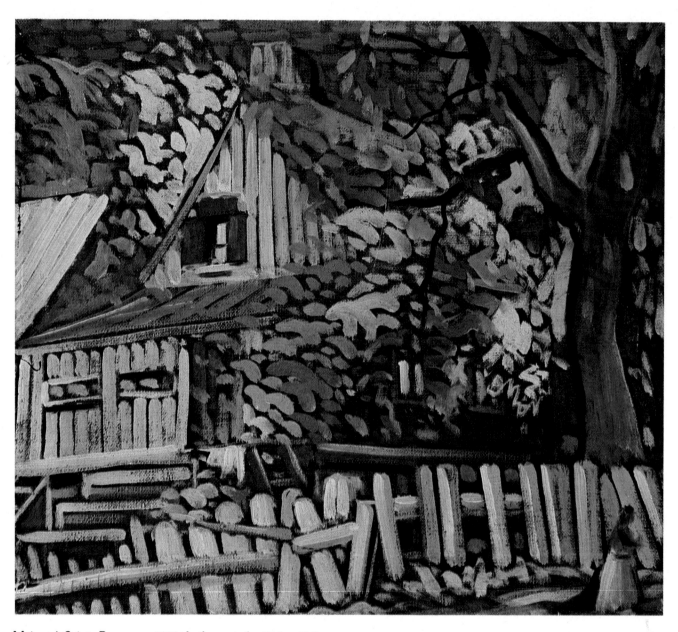

Maison à Sainte-Rose, vers 1938, huile sur toile, 38,1 x 43,2 cm
Musée du Québec

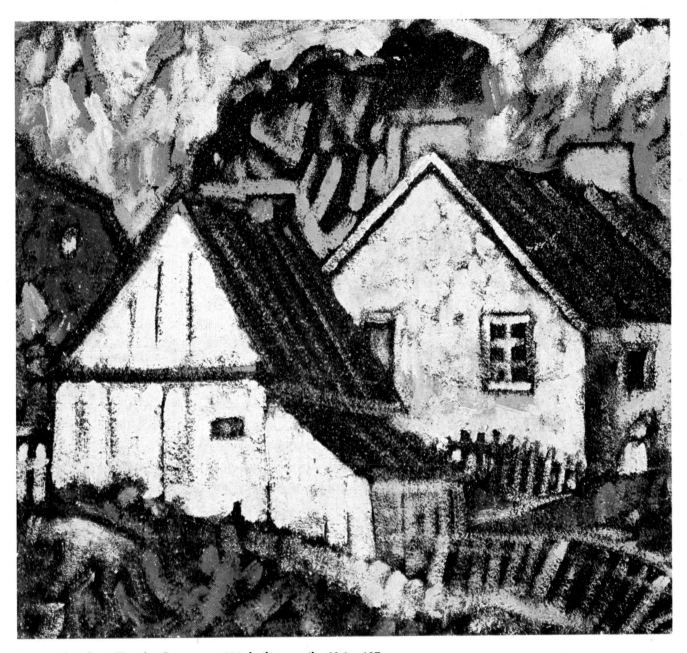

Crépuscule à Saint-Tite-des-Caps, vers 1938, huile sur toile, 89,1 x 107 cm
Musée du Québec

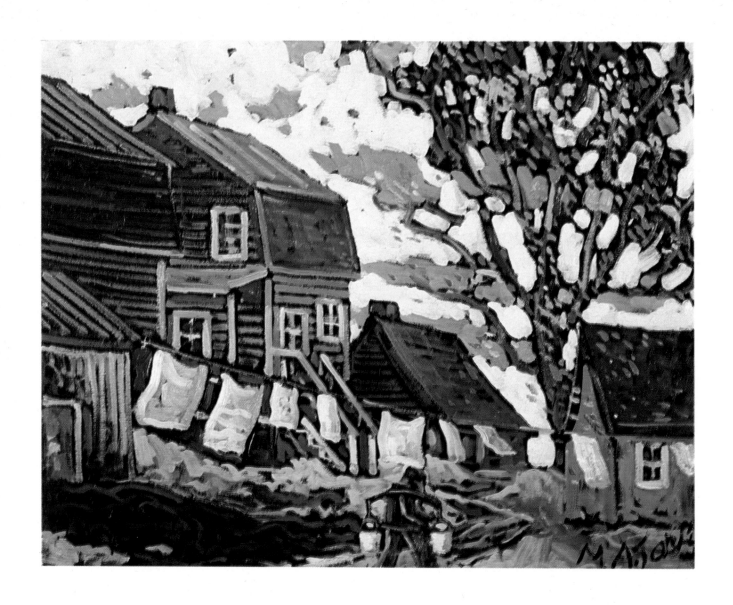

Dans le vieux Sainte-Rose, vers 1939, huile, 55,8 x 71,1 cm
Collection particulière

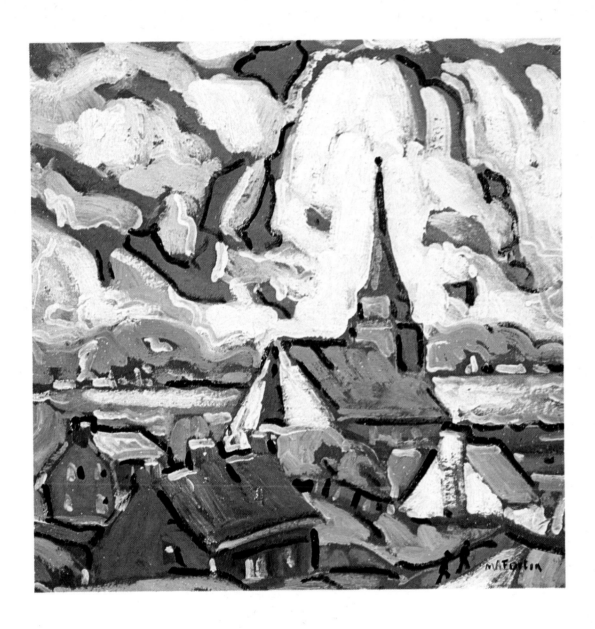

Île d'Orléans, vers 1938-1939, huile sur carton, 29,2 x 29,2 cm
L'Art français, Montréal

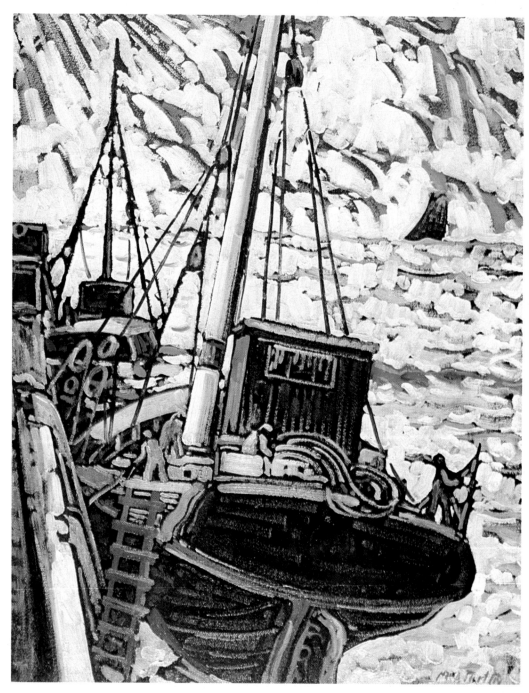

Deux goélettes, vers 1941
Huile sur masonite, 73 x 58,5 cm
Collection Jean-Paul Nadeau

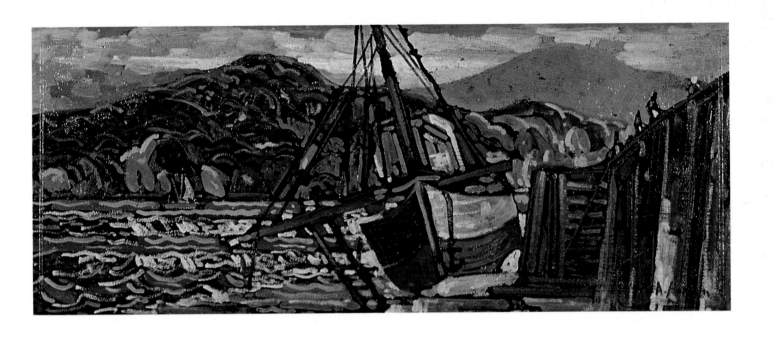

Tadoussac, vers 1942, huile sur bois, 34,3 x 78,7 cm
L'Art français, Montréal

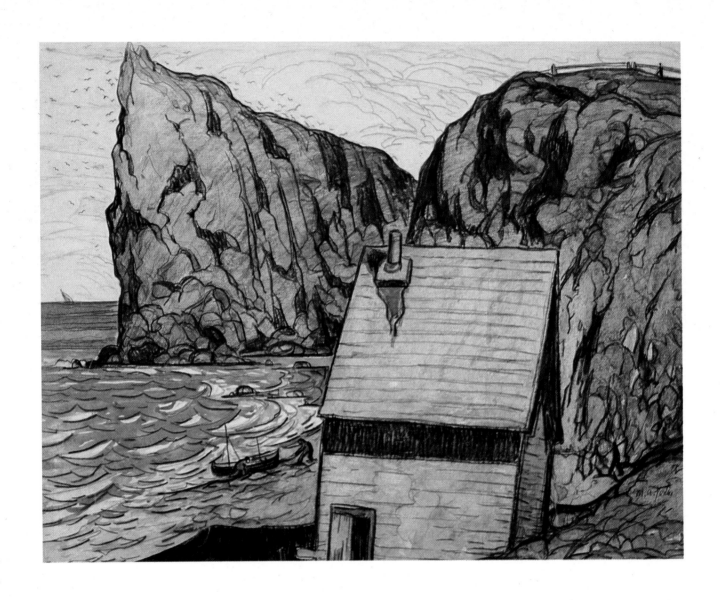

Cabane à Percé, vers 1941, aquarelle, 55,8 x 71,1 cm
Collection particulière

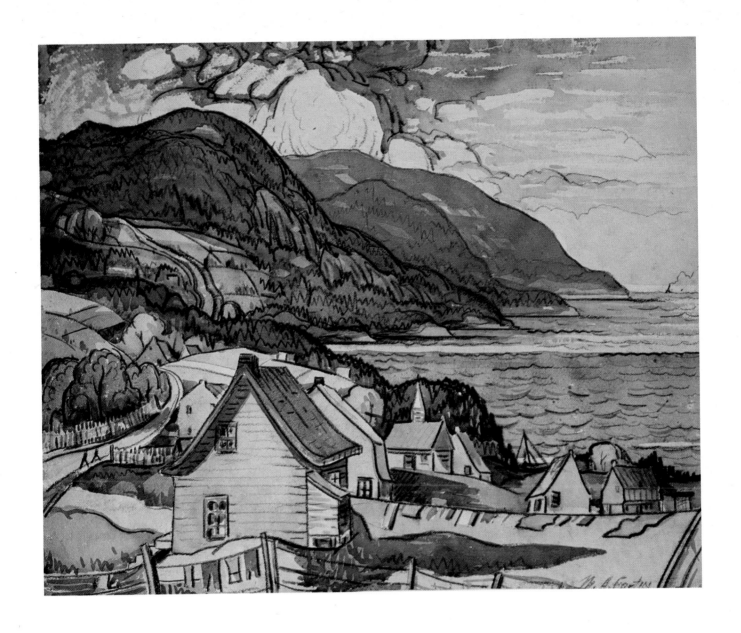

Paysage à Saint-Siméon, vers 1942, aquarelle rehaussée de fusain, 49,2 x 61 cm
Musée du Québec

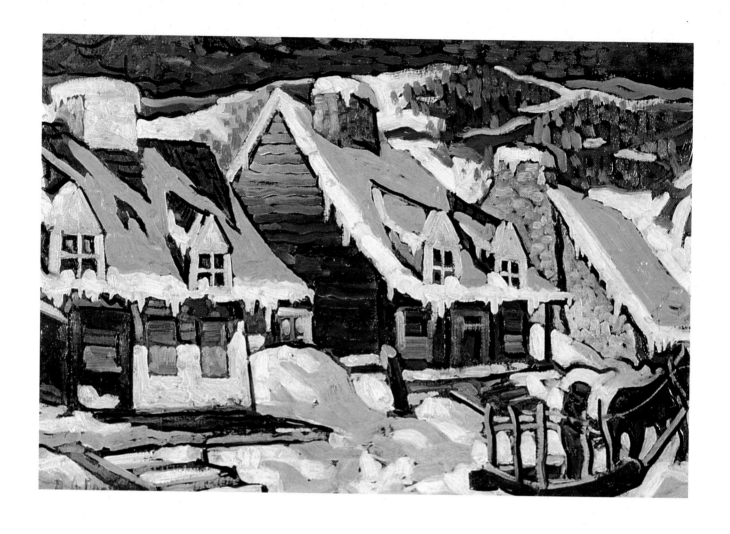

Rue Baie-Saint-Paul, vers 1944, huile, 45,7 x 71,1 cm
Collection particulière

Vieux four à Baie-Saint-Paul, vers 1942
Aquarelle rehaussée de fusain, 57 x 78,2 cm
Musée du Québec

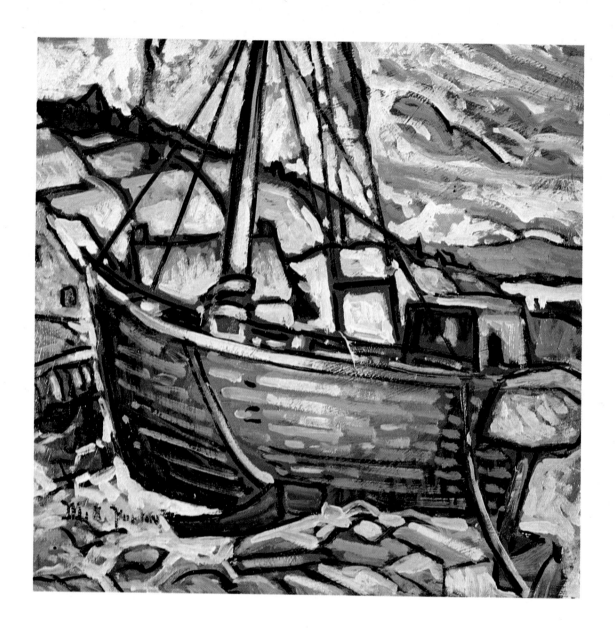

Bateau à Charlevoix, vers 1945, huile sur panneau, 43 x 44 cm
Collection particulière

Gaspésie, vers 1945, aquarelle, 55,8 x 71,1 cm
L'Art français, Montréal

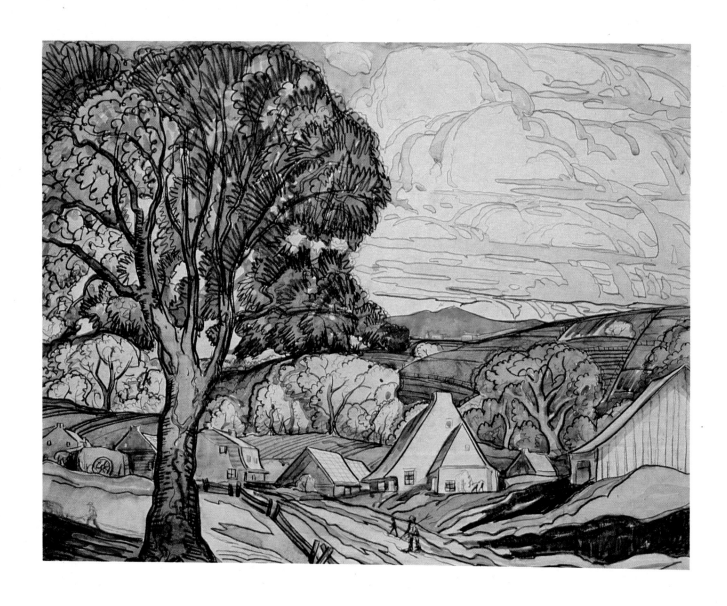

Sur les routes du Québec, vers 1945, aquarelle, 55,8 x 71,1 cm
Collection particulière

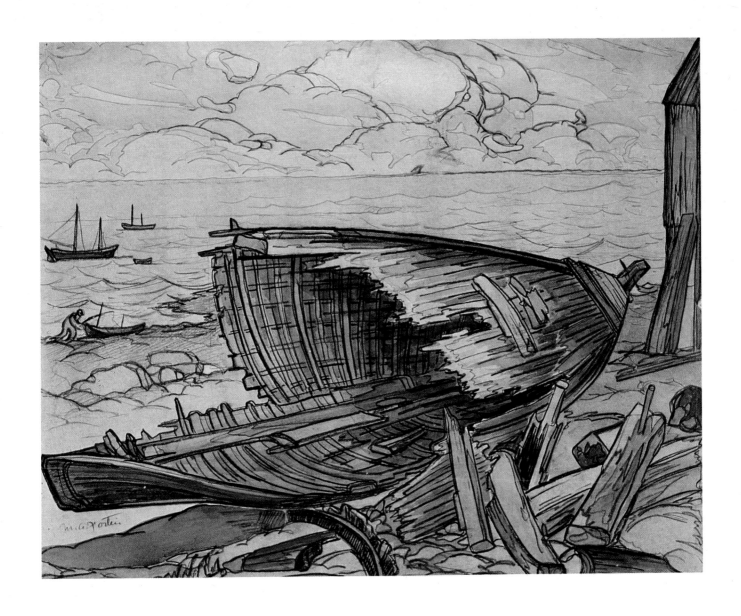

Épave à Percé, vers 1945, aquarelle et crayon, 56 x 71 cm
Collection Jean-Paul Nadeau

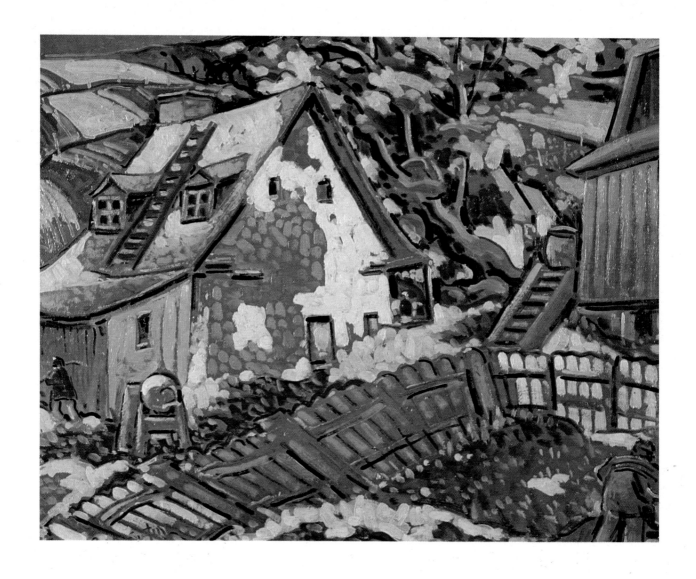

Ferme en Charlevoix, vers 1945, huile, 55,8 x 71,1 cm
Collection particulière

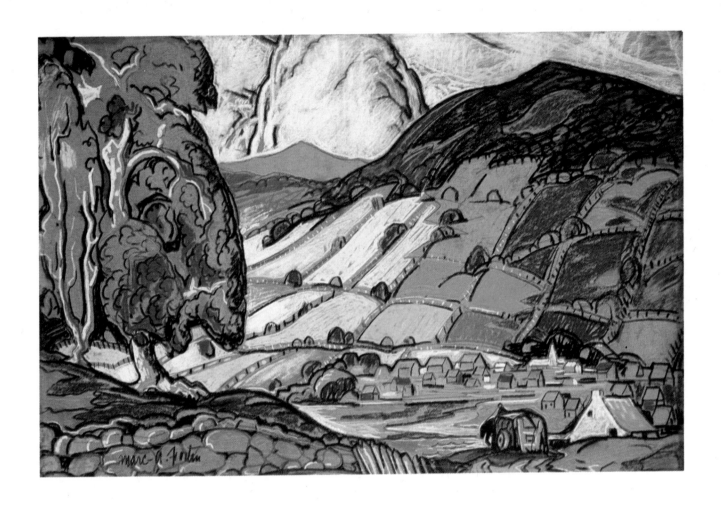

Paysage près de Baie-Saint-Paul, 1946, pastel, 61,6 x 92 cm
Musée du Québec

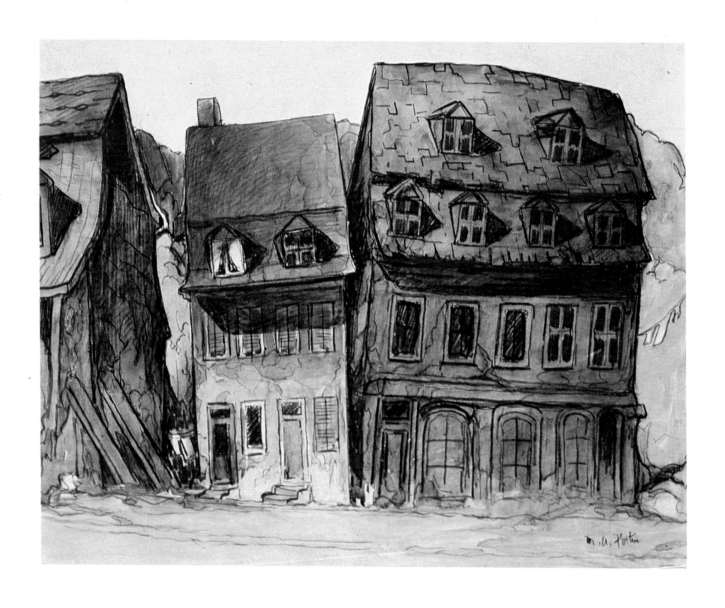

Vieilles maisons à Québec, vers 1945, aquarelle, 45,7 x 55,8 cm
Collection particulière

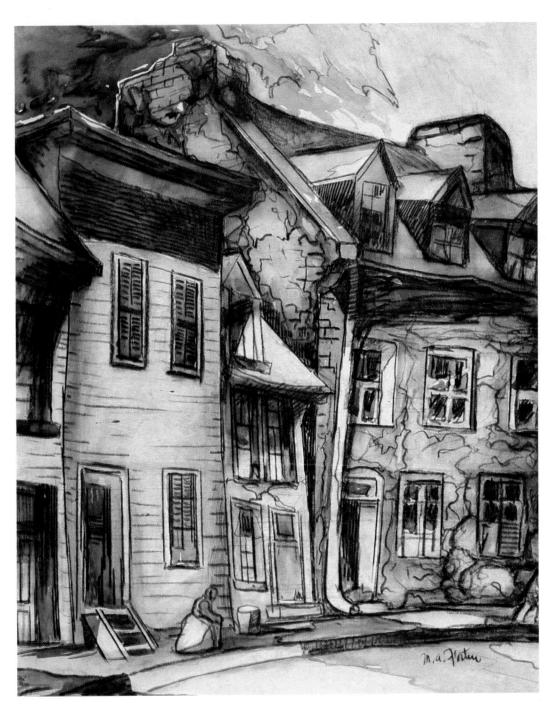

Maisons à Québec, vers 1948
Aquarelle, 72,4 x 72,3 cm
Collection particulière

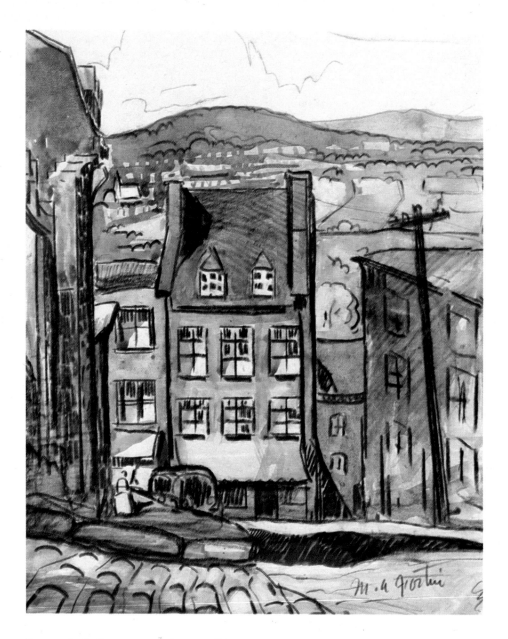

Paysage à Québec, vers 1948, aquarelle, 31,7 x 24,1 cm
Collection particulière

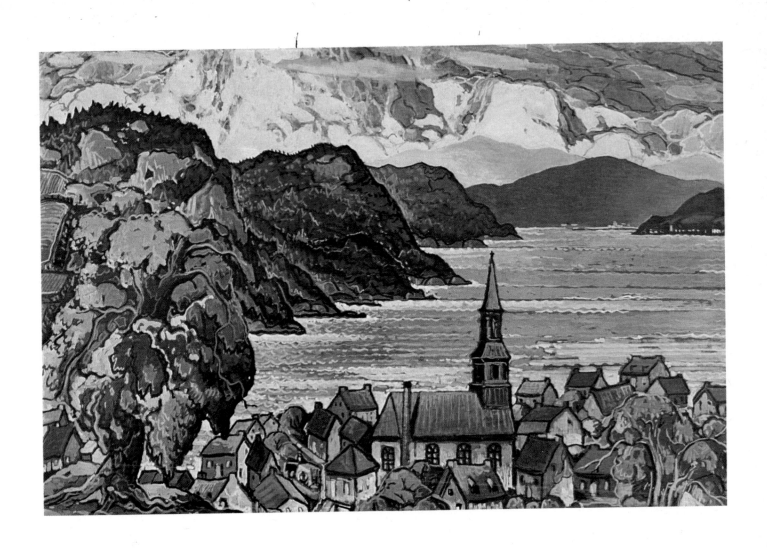

Bagotville au Saguenay, vers 1953, caséine, 78,7 x 119,3 cm
Collection particulière

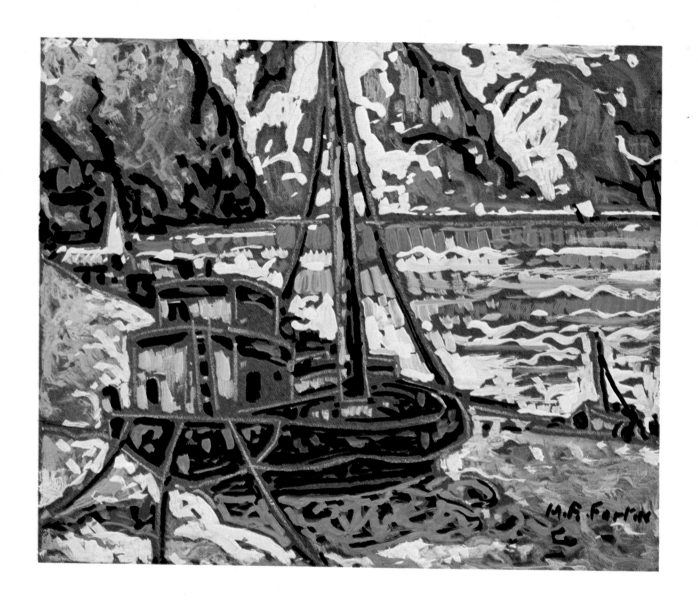

Sur la grève à Bagotville, vers 1954, gouache, 35,5 x 43,1 cm
Collection particulière

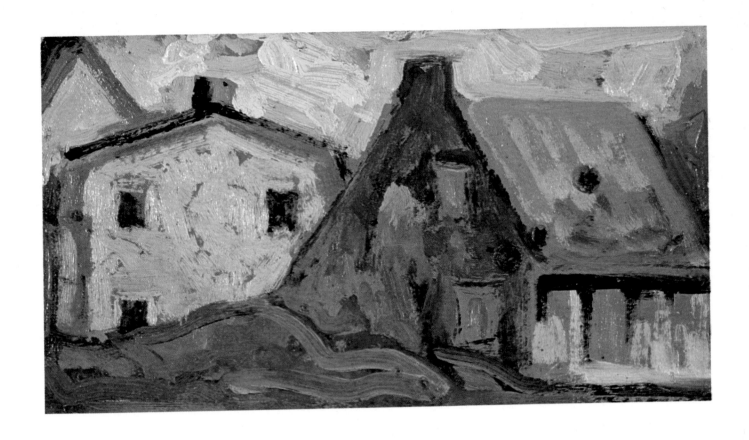

Maisons québécoises, vers 1955, huile sur panneau, 22,5 x 45 cm
Collection particulière

Bibliographie sommaire

Barbeau, Marius — *Painters of Québec*. The Ryerson Press, Toronto 1946, pp. 11-17.

Bonneville, Jean-Pierre — *M.-A. Fortin*. Catalogue d'exposition au Centre culturel de Verdun, 1968.

Bonneville, Jean-Pierre — *Marc-Aurèle Fortin en Gaspésie*. Éditions Stanké, Montréal 1980.

Bourgault, Pierre — *Marc-Aurèle Fortin*. La Presse, Montréal, 15 novembre 1961, section Magazine.

Chauvin, Jean — *Ateliers*. Louis Carrier & Cie, Montréal 1928, pp. 146-159.

Comfort, Charles — *Fortin*. Préface au catalogue de l'exposition itinérante organisée par la Galerie Nationale du Canada, Ottawa 1964.

Gagnon, Maurice — *Peinture moderne*. Éditions Valiquette, Montréal 1943, p. 76.

Harper, J. Russell — *La peinture au Canada des origines à nos jours*. Presses de l'Université Laval, Québec 1966, pp. 311-313.

Jouvancourt, Hugues de — *Marc-Aurèle Fortin*. Éditions Lidec, collection Panorama, Montréal 1968.

Laberge, Albert — *Journalistes, écrivains et artistes*. Tirage d'auteur, Montréal 1945, pp. 173-182.

Lange, Louis — *Marc-Aurèle Fortin, un peintre du terroir*. Galerie l'Art Français, Montréal 1943.

Macdonald, Colin S. — *A Dictionary of Canadian Artists*. Vol. I, pp. 223-226.

Morisset, Gérard — *Coup d'œil sur les arts en Nouvelle-France*. Charrier & Dugal, Québec 1941, pp. 141-143.

Ostiguy, Jean-René — *Fortin*. Introduction au catalogue de l'exposition itinérante organisée par la Galerie Nationale du Canada, Ottawa 1964.

Ostiguy, Jean-René — *Marc-Aurèle Fortin*. Vie des Arts No 23, Montréal, été 1961, pp. 26-31.

Ostiguy, Jean-René — *Marc-Aurèle Fortin et la maison dans la peinture canadienne*. Bulletin No 5 de la Galerie Nationale du Canada, Ottawa 1965, p. 16-25.

Robert, Guy — *Marc-Aurèle Fortin*. Éditions Stanké, album d'art illustré, Montréal 1976

Biographie

1888 Naît à Sainte-Rose (Qué.) le 14 mars

1903-1908 Étudie les beaux-arts à Montréal, au Monument National avec Edmond Dyonnet jusqu'en 1906, et à l'École du Plateau avec Ludger Larose jusqu'en 1908

1908-1911 Travaille pour le ministère des Postes à Montréal puis dans une banque à Edmonton, en Alberta, et fait mille et un métiers

1911 Part aux États-Unis: Boston, New York et Chicago où il étudie à l'Art Institute

1914 Revient au Québec et peint des tableaux dits académiques

1920 Aurait fait un voyage en Angleterre et en France

1920-1934 Période des grands ormes autour de Sainte-Rose, travaille aussi à Piedmont et dans le port de Montréal

1929 Exposition à Chicago

1930 Exposition à Pretoria, en Afrique-du-Sud

1934 Décès de son père, le juge Thomas Fortin; hérite d'une petite fortune et part pour la France, visite la Normandie, la côte d'Azur et l'Italie

1935 Revient au Québec; début de la «manière noire»

1936 Première exposition à Montréal chez Eaton; début de la «manière grise»

1937 Exposition chez Eaton

1938 Exposition chez Eaton; exposition à la Tate Gallery de Londres; est renversé par une automobile à Sainte-Adèle; remporte le prix Jessie Dow au Salon du printemps de Montréal

1939 Exposition à Gloucester, en Angleterre; médaille de bronze à la Foire internationale de New York; s'installe dans un atelier, rue Saint-Hubert, à Montréal

1940 Parcourt l'île d'Orléans et le pays de Charlevoix; exposition à la Galerie Antoine de Montréal

1941 Premier été en Gaspésie: Percé, Newport, l'Anse-aux-Gascons

1942 Été en Gaspésie; élu à l'Académie royale du Canada; expose désormais tous les deux ans jusqu'en 1957 à la Galerie l'Art Français, à Montréal; fin des manières «noire» et «grise»

1943 Été à Filion Station, dans les Laurentides

1944 Été en Gaspésie; exposition solo au musée du Québec

1945 Été en Gaspésie; Grand Prix de la Province de Québec

1946 Participe à l'Exposition d'Art canadien au Brésil; expose des eaux-fortes à la Galerie l'Art Français

1948 Exposition à Almelo, en Hollande; s'installe à Sainte-Rose

1949 Se marie; période de la caséine

1950 Commence à ressentir les méfaits de son diabète mal soigné et travaille surtout à Sainte-Rose

1952 Réalise deux panneaux muraux pour le

sanatorium Rosemont

1953 Prend un gérant d'affaires

1954 Différend avec la Galerie l'Art Français au sujet de la vente de ses tableaux, réglé à l'amiable en 1962

1955 Subit l'amputation d'une jambe

1957 Amputation de l'autre jambe; doit quitter sa maison expropriée par le gouvernement et s'installe à Fabreville chez son gérant où il vit en reclus et cesse de peindre

1958 Exposition à l'Hôtel Reine-Elisabeth de Montréal

1962 Se remet à peindre de grands tableaux

1963 Rétrospective itinérante de la Galerie Nationale du Canada

1966 Est découvert dans son taudis par un journaliste, à Fabreville

1967 Un ami le transfère dans un sanatorium à Macamic, en Abitibi, où on le soigne avec dévouement

1968 Exposition au Centre culturel de Verdun

1970 Décède le 3 mars à Macamic et est inhumé à Sainte-Rose; l'Unicef choisit un de ses tableaux pour une carte de Noël

1976 Grande exposition au musée du Québec

1981 Émission d'un timbre représentant l'un des tableaux du peintre

Les séparations de couleurs
ont été réalisées par
Les Ateliers Graphiscan Ltée